室內設計手繪

製圖必學

透視圖

陳鎔 著

3

暢銷修訂版

目錄

CHAPTER 3

二點透視

CHAPTER 4

家具及
點景

CHAPTER

5

麥克筆
上色

作者序

有鑑於室內設計乙級技術士的考試需要考透視圖法，所以近年來學習透視圖的學生越來越多。但是坊間的書籍談到透視的理論多半是以建築外觀或是產品外觀為出發，都是以物體的外部來探討這個透視的原理。從室內的角度來討論透視圖法的書其實並不多，或者如果有的話也都是將重點放在速寫或是一些上色的技巧上面。因此我希望能以室內設計的角度來撰寫這本透視圖法，進一步幫助室內設計科系的學生能更快速的徒手表現出室內空間的意涵。

本書透視圖範例的圖框大小，大多定在 30 ╳ 22 cm，這主要是配合 2 級技術士考試的圖面要求（不得小於 30 ╳ 20 cm），但為了達到構圖 4：3 的比例美感，我把高度微調了 2 cm，成為 30 ╳ 22 cm，希望學生的作品在構圖上能兼具寫實與美感。

最後本書還介紹了一些目測定高度及利用十六宮格快速手繪透視的技巧，這都是我自己領悟創造的法則，希望這些小技巧能特別幫助要參加競圖比賽的學生能快速完成自己的作品，最終希望學生能在進入設計行業後，手繪透視的能力也能快速幫助自身構思，進而快速以圖面向他人溝通。這項能力不是 3D 軟體可以取代的，期許每位學透視的人，皆可以享受手繪樂趣並以此奠定堅強的設計實力。

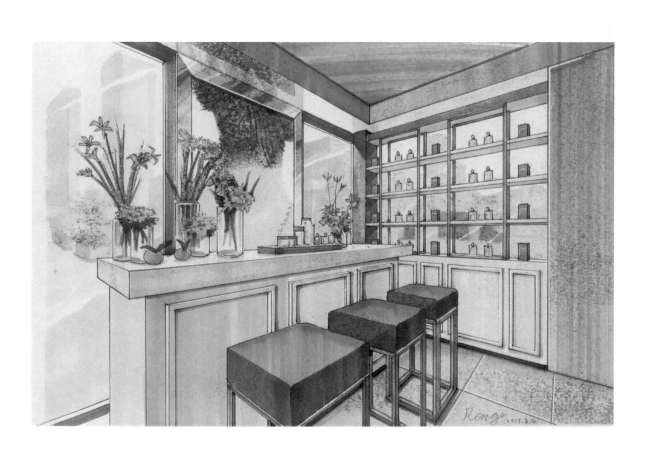

CHAPTER

1

認識線性
透視法

CHAPTER

1

認識線性透視法

1-1 透視法的種類介紹

「透視法」可以讓畫面具有空間的深度感。透視法會影響我們如何觀看事物,即使最細微處也會影響到,因此了解透視法是怎麼運作非常重要。通常畫家使用到的透視法有三種:「線性透視法」、「色彩透視法」與「消失透視法」。

線性透視法是利用線條輪廓消逝的方向,來表現出近大遠小的遠近感所表達的透視立體效果。

色彩透視法就好比說觀察者觀看山上的樹都是綠色的,但是如果到了遠方時,看遠山就會變成青色,那就是利用色彩來表示遠近。

此爲線性透視法,即利用線條表達空間遠近

消失透視法就是離我們眼睛近的東西我們會覺得銳利，離我們眼睛遠的東西會覺得模糊，甚至於細部、細節都已經消失。例如我們眼前的樹的樹葉一片一片看得很清晰，但遠方的樹只能看到樹的輪廓，樹葉的細節可能都消失了。因色彩透視法與消失透視法，都是利用清晰與模糊來表達遠近關係，因此又合稱「大氣透視法」，至於線性透視法就是本書要探討學習的重點。

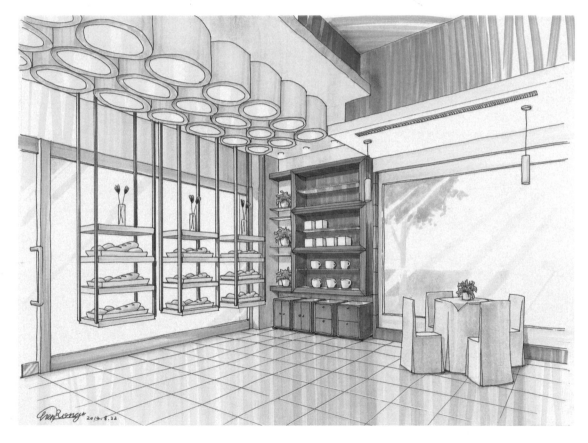

此為大氣透視法，遠方窗外景色模糊，彩度降低

1-2 透視圖重要名詞

1、SP：立點 or 視點　　　　　繪圖觀察者眼睛所在之位置。

2、AV：視軸　　　　　　　　經視點垂直於畫面（PP）的線。

3、GP：基面　　　　　　　　放置物體之水平面。

4、PP：畫面　　　　　　　　畫面垂直於視軸之假想面，用以形成透視投影之平面。（通常在透視圖中是有正確比例的基準面）

5、GL：基線　　　　　　　　畫面（PP）與基面（GP）交界的線。

6、HP：視平面　　　　　　　與視點等高之水平面。

7、HL：視平線　　　　　　　與眼睛同高的水平線。

視平線，也就是地面或水面與天空的交界處，它也同時是視平面與地面的交界處，水平線的位置會影響觀者對畫面的理解，也會決定視線聚焦之處。即使實際上看不到水平線，它的位置還是必須非常清楚，不然畫出來的透視法就會不正確。

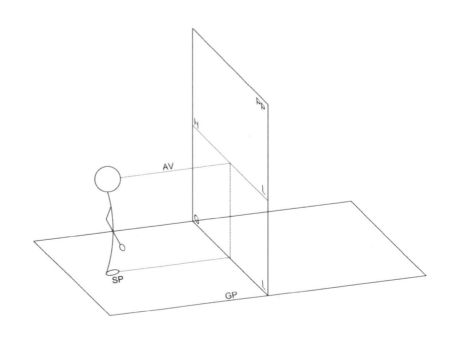

8、VP：消點　　　　　　　　所有深度線與高度線消於視平線上之一點。

消點是指平行的線條看起來會匯聚在一起的那個點，通常是在水平線上。例如，鐵軌的兩條軌道看起來便是朝遠方匯聚而去。軌道看起來匯聚在一起的那個點，就是消逝點。一幅畫裡有可能包含好幾個消逝點，端視畫面各部份元素的位置以及觀者的「視點」而定。

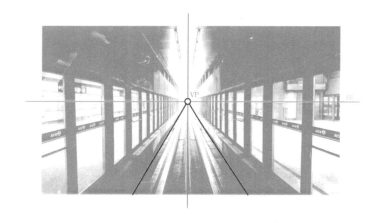

9、VL：消失線　　　　　　　消失點並列的直線。

10、MP：測點　　　　　　　以測點法繪製透視圖時為了測出物體之深度線與寬度所定之測點。

1-3 透視的基本概念

1、所有平行的面必消失於一
　　條線上

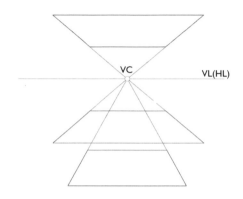

2、地平面與視線平行

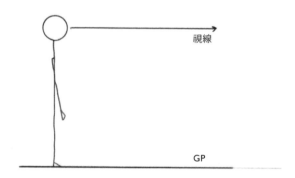

3、地平線等於視高

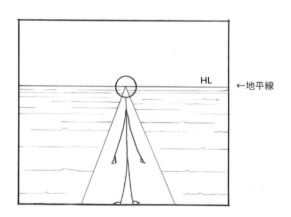

1-5 等角圖與透視圖

等角圖是所有製圖類的共同科目，由三視圖轉為作品的預想圖（立體示意圖）。以下是針對室內設計所繪製之三視圖構成立體圖，這是學習透視圖所必須熟練的一環，演練越多則透視圖繪製越快。建議所有透視圖初學者，務必先熟練等角圖，再學習透視。

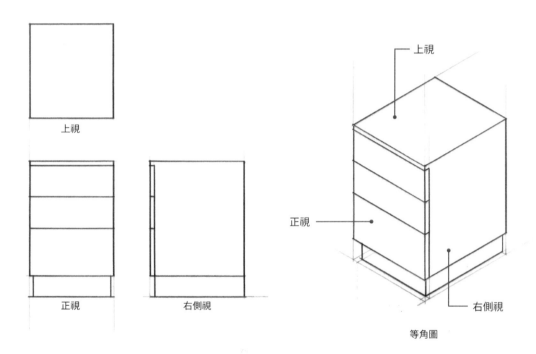

上視

正視　　　　右側視

上視

正視

右側視

等角圖

1-6 透視圖補充概念

本章的重點為「所有平行的面,必定消失在同一條線上」。正常透視圖幾個重要的面,如地面、天花、視平面等都是水平面,因此它們都會消失在視平線上。因為室內設計是以平面圖為基礎,因此畫透視圖的第一個步驟,是把平面配置依透視原則畫在地板上(如下圖),然後依透視原則把傢具長高到正確高度。以下將透過二個問題範例,更加清楚說明透視圖的種類。

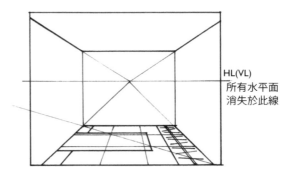

問題1:　　　　　　　依上個圖例,可以得知所有水平面的消失線就在視平線上,那麼,本圖例的左牆和右牆為平行的垂直面,請問這兩個平行面的消失線在哪呢?

解答1:　　　　　　　是在消失點的垂線上。理由是線段 AB 同時是屬於水平面,也是屬於垂直面的線,基於本章第二個重點「所有平行的線必將共用消點,而這個消點必落在其所有平面的消失線上。」因此,水平面的消失線必經過這消點,而垂直面的消失線也必經過這消點。

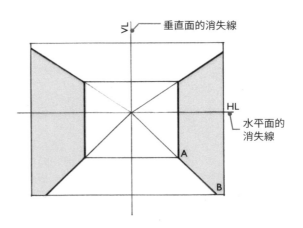

問題 2：

本圖例中的右牆開了一個菱形窗戶，窗戶為平行四邊形，請問這兩組平行線的消點在哪裡？

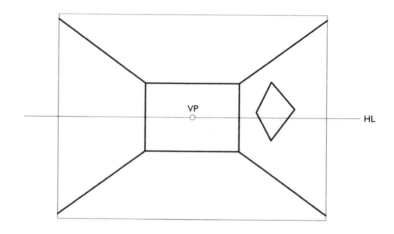

解答 2：

由於菱形窗戶不屬於水平面，因此消點不會在視平線上，窗戶實際位於垂直面上，因此需先找出垂直面的消失線，在新的消失線上尋找消點。

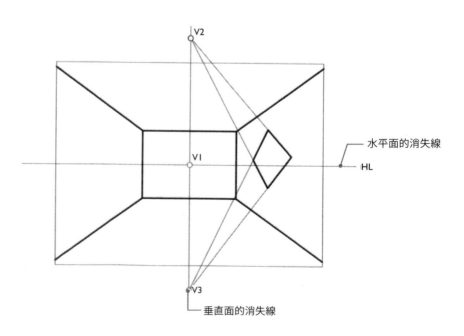

應用案例

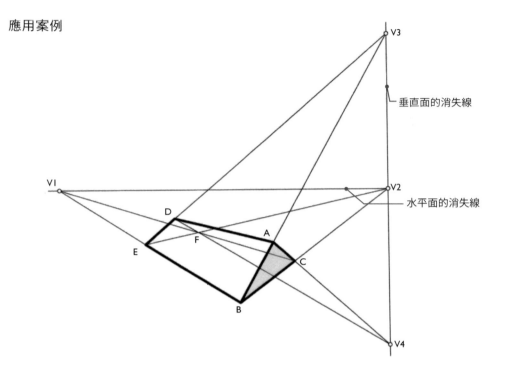

上圖中的帳篷，面 ABC 為垂直面，線段 BC 同屬於水平面和垂直面，面 ABC 的消失線必經過線段 BC 的消點。因此線段 AB 的消點可以在新的垂直消失線找尋，找到之後線段 DE 和線段 AB 為平行關係，這兩條平行線會共用消點在垂直的消失線上。相對的線段 AC 和線段 DF 也在平行的垂直面上，因此這二條平行線段的消點也在垂直的消失線上。

◢ 透視圖 TIPS

以上所述概念，鮮少有書籍討論，許多人學習透視，只會畫垂直和水平的面，對於斜面就不知道如何下手，如果善用此概念，以後畫斜面就簡單許多。

結論：

線性透視法是利用線性透視方向，表達空間物件大小及遠近關係，它是可以有客觀比例表達空間所有物件的大小關係。至於如何科學客觀的繪製，將在後續章節詳述。

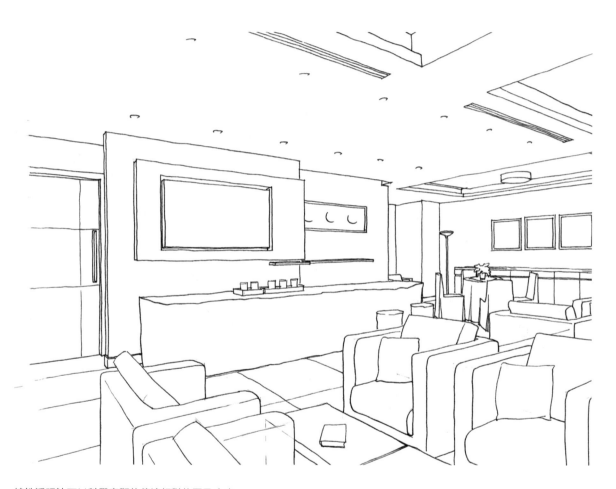

線性透視法可以科學客觀的傳達相對位置及大小

CHAPTER

2

一點透視

<div align="center">
CHAPTER

2

一
點
透
視
</div>

2-1 一點透視基本原則

一點透視又稱為平行透視，一般坊間教學慣用由外往內畫，（如下圖）由外往內畫的特色是，室內空間必定會百分之百全部畫進去，但會造成以下二個缺點：

1. 如果房間過寬，容易造成畫面過度扁平，不符合人類的視野。

2. 在過度扁平的構圖下，畫面最左最右兩端容易嚴重變形，一般在畫一點透視時，假設室內高度 250 cm，寬度超過 600 cm 以上時，就可以感受畫面左右兩端視比較容易變形的區域。

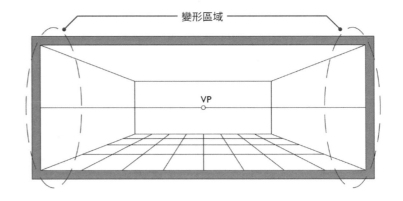

透視是寫實描繪的技術，就像攝像一般，因此手繪透視的第一步驟就是先畫圖框，圖框就像是攝影後沖洗出來的照片，超過視野的就無須畫上去。（如下圖）

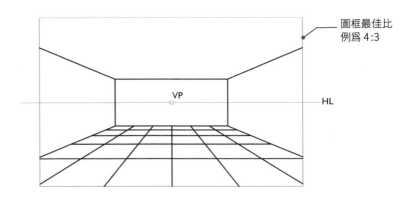

由內向外畫的特色是室內空間最左和最右的角落有可能畫不進來（如下圖），然而這具有以下二個優點：

1. 符合人類視覺感受。

2. 較不易出現變形區域。

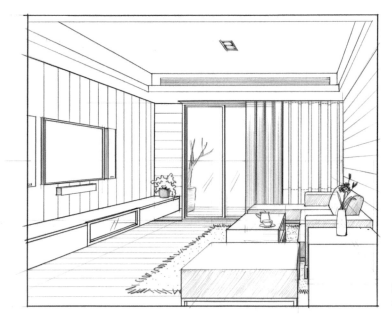

超過圖框的部分就不用再畫

結論：

室內設計和建築設計、工業設計在透視上屬於不一樣的表現方式，建築和工業設計都必須「完整」表現被設計的主角，因此由外往內畫是最好的方式，但室內設計繪圖觀察者是身在其中，不可能「完整」看完整個空間，因此本書的透視教學將以由內往外畫的方式進行。

建築設計透視

工業設計透視

2-2 一點透視基本步驟教學

假設有一空間,地面地磚 100 × 100 cm、天花高度 250 cm,平面圖如下

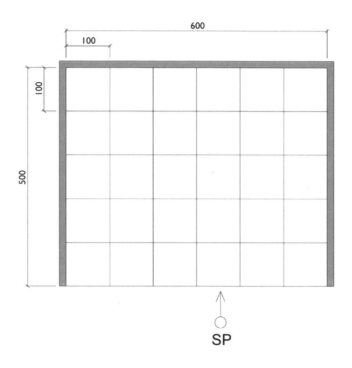

STEP 1:

首先繪製圖框,假設圖框寬 40 cm 高 30 cm(以 4:3 為繪製外框的黃金比例),並且在圖框高度 1/2 之處畫上視平線(HL)。

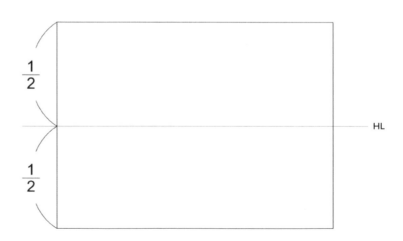

> **手繪技巧 TIPS**
>
> 假設視高 120 cm，視高是繪圖觀察者眼睛的高度，通常會訂在 120～150 cm 之間，視高訂在 120 cm 有二個優點，第一，物體看起來比較雄偉，第二，方便快速手繪時心算，並目測物體高度（後續將有詳述，請見 P.40）

STEP 2：

接著按 1／30（視大小調整比例）的比例畫出空間底牆，以此牆為基準面（PP），基準面上所有的尺寸都是可用比例尺測量的。

註：如假設圖框寬 30 cm 高 22 cm，比例可用 1／40。

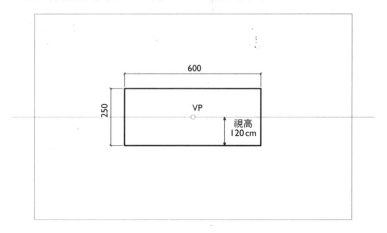

基準面不一定要設置在圖框正中央，可視畫面需求將主牆設置偏左或偏右的位置（如下圖）。

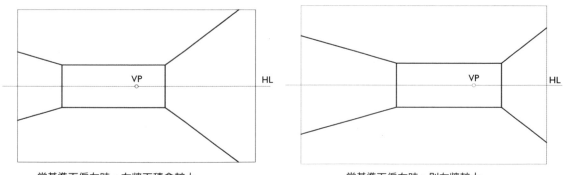

當基準面偏左時，右牆面積會較大　　　　　當基準面偏右時，則左牆較大

STEP 3：　在基準面下緣（基線）每一米都做上記號，配合 SP 點在 HL 線上第四格的位置定下消點（因為平面圖上 SP 點也在第四格的位置）

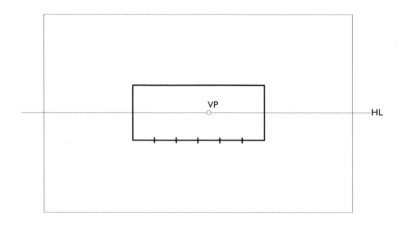

STEP 4：　把基準面的四個角落由 VP（消點）向外放射畫出，再把每一米節點也由 VP 點向外放射畫出。

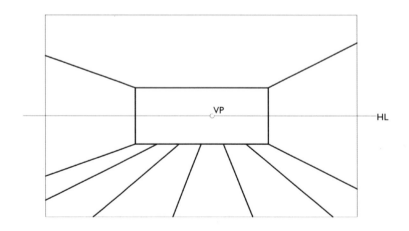

如此本案例天、地、壁的空間已產生，只是地面雖有地磚的縱向線條，但缺乏了表達空間深度的橫向線條，以下將說明如何繪製本案例空間的深度。

STEP 5：

首先在平面圖上繪製二條地磚的對角線，這二條一定都是 45 度線。

STEP 6：

前章有說明「所有平行的線，必將共用消點，而此消點必落在該平面的消失線上。」因此，假設這二條平行線的消點 M 落在圖框外的 HL 上，再把牆角的 45 度線從 M 點畫出來（如下圖）。

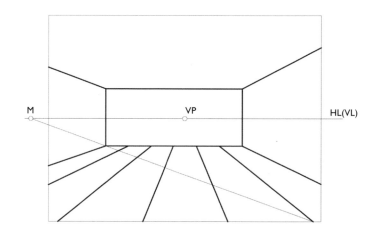

STEP 7：

觀察原平面圖上的 45 度線會經過每一片地磚的縱橫交界處，因此回到圖例中，將 45 度線交界的每一條直線處加上橫線，由此即可求得每一片地磚的深度。

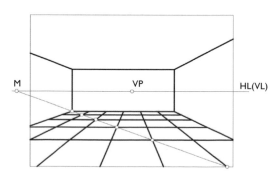

補充說明

如何確定 M 點（測點，也是 45 度的消失點）正確的位置？基本上 M 點一點要放在圖框外，M 點放的愈遠，代表人站的遠，看的範圍多（如下圖）

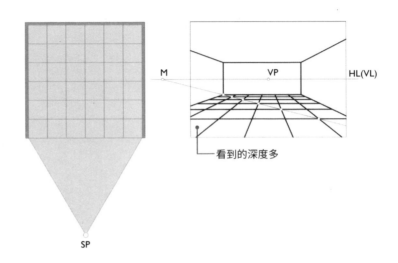

M 點放的近，代表人站的近，看的範圍少（如下圖）

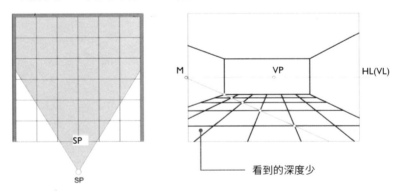

倘若 M 點放在圖框內，代表人的視野進入魚眼模式（如下圖）

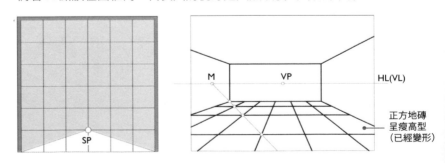

正常透視圖正方形的地磚應呈現扁平狀，但在上頁中的正方地磚已呈現瘦高狀，可見其變形嚴重。因此若繪製透視圖的時候發現 M 點無法放到圖框外的 HL 上，這代表基準面的尺寸太小，應該將比例放大，如原本 1／30 的比例就可改為 1／20，或者也可將圖框變小；反之，如果基準面太大，以至於沒有景深可表現，此時便應把比例改小。總之，關於 M 點的唯一鐵則，就是一定要放在圖框外的 HL 上。

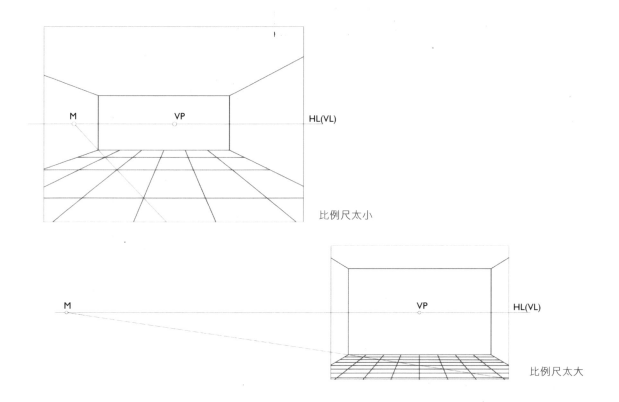

比例尺太小

比例尺太大

結論：

總之測點不一定要放在左側，也可以放在右側，測點在圖框外放遠放近，好比是照相機的伸縮鏡頭，建議把測點放在距離 VP 左側或右側大約一個圖框高度的距離，這樣好比用了一個「標準鏡頭」的相機，畫面地磚呈現的扁平比例會最像寫實的照片。

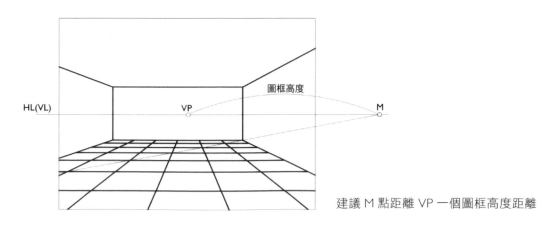

建議 M 點距離 VP 一個圖框高度距離

2-3 各種透視快速技巧

本章節各式快速作圖技巧，不只在一點透視中可以應用，其實在二點透視或三點透視也都是通用的。

I. 地板延伸

(1) 繪製概念説明：

承前一個案例，假設在平面圖基準面後方新增寬 250 cm、深 300 cm 的空間（如下圖），試問該如何把地板後退？

(2) 繪製示範：

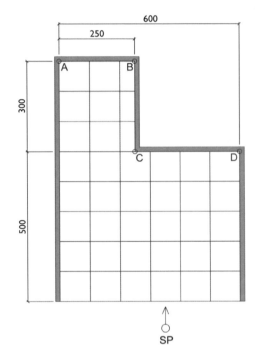

STEP I：

此平面圖有兩個底牆，因為牆 CD 尺寸較大，因此先假設牆 CD 為基準面來做圖。

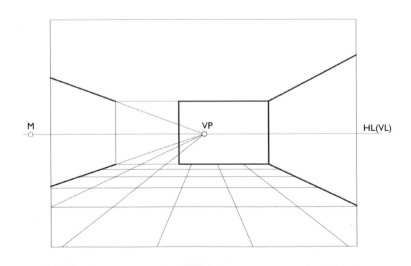

STEP 2：

接著該如何訂出基準面後方的深度呢？先從平面圖上的 A 點向右下方做 45 度的地磚對角線，此 45 度線會經過基準面上的 E 點和右下一格地磚的 F 點。

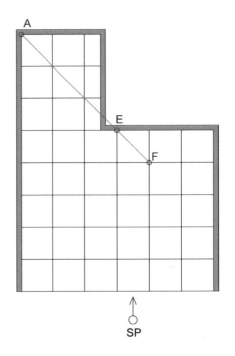

STEP 3：

接著回到透視尋找 E 點和 F 點的位置，將這二點連接並往牆角延伸，可求得後方地磚每一個縱橫交叉點，接著補上橫線地磚即可完成。

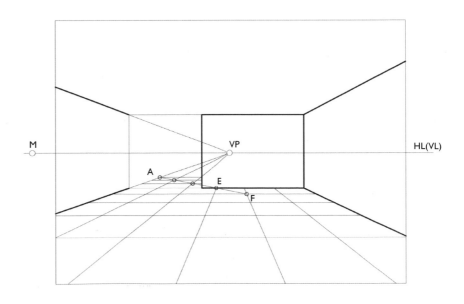

STEP 4：

最後，天花板的輪廓要配合地面，地面向消點的線條、天花的線條也同時向消點，地面線條是水平、天花的線條也同時是水平的。如此，範例中的天地壁即可完成。

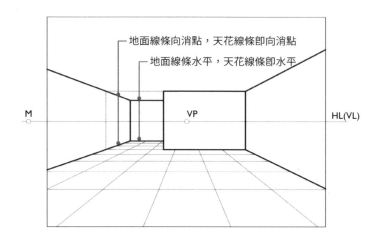

地面線條向消點，天花線條即向消點
地面線條水平，天花線條即水平

M VP HL(VL)

(3) 延伸補充：

這個技巧的意義是指在一個矩陣當中（不一定是正方形），每一格的對角線一定會追逐下一格的對角線，如此即可去延展一個已知的面積。

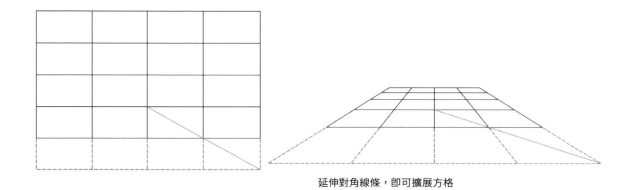

延伸對角線條，即可擴展方格

2. 長高度

(1) 傳統繪製法示範：

室內透視圖在完成天地壁之後，重點就在平面圖中各式家具的繪製，承上一個範例，假設有一個衣櫃高度 250cm（同天花高度），另有一個矮櫃高度 90cm（如下圖）

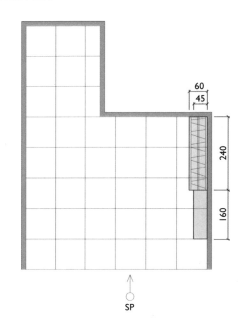

STEP 1：

在繪製家具時，一定要先畫出家具的底面積，完成後再長高（如下圖），因為地板已有座標格線，建議底面積儘量使用目測。

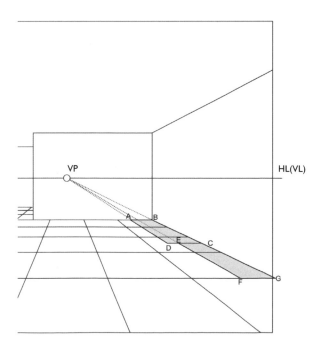

STEP 2：

衣櫃因和天花一般高，因此將衣櫃四個角落用垂直線長高，
A、B、C 三個點的垂線可直接畫到天花板，D 點因不知道高
度在哪結束，可輕輕的畫高一點。

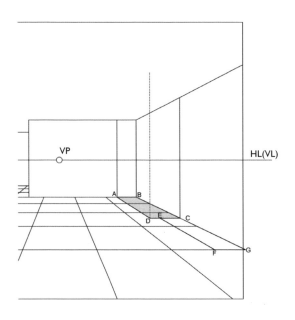

STEP 3：

接著衣櫃上方輪廓可配合底面積線條，下方線條輪廓向消點
的，上方線條輪廓就向消點，下方線條輪廓是水平的，上方線
條輪廓就是水平的，如此衣櫃的輪廓框架即可完成。

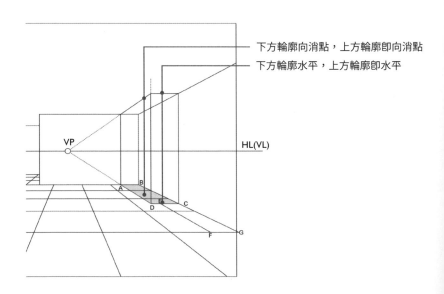

下方輪廓向消點，上方輪廓卽向消點
下方輪廓水平，上方輪廓卽水平

STEP 4：

下一個步驟，矮櫃 CEFG 高度 90 cm 該如何訂定呢？整張透視圖只有基準牆面是有真實比例的，順著線段 CG 回到基準面上的 A 點，在 A 點上用比例尺 1／30 量測 90 cm 高度求得 H 點。接著再由 H 點做一條向消點的高度線，此線條每一個點離地都是 90 cm，再把矮櫃四個角落用垂直線長高 CG 兩點，剛好長到高度線，EF 二點則暫時畫高一點。

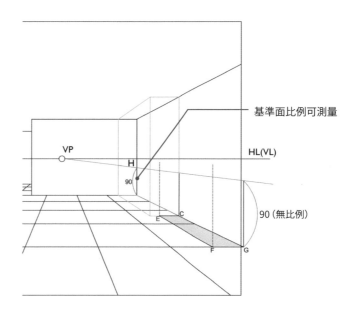

STEP 5：

然後配合矮櫃地面線條，完成空中檯面的線條輪廓。

(2) 快速繪製法示範：

上述概念高度的建立是由基準面上的高度向前或向後延伸而成。以下介紹一種更快訂定物件高度的方法。

STEP 1：

首先假設視高 120cm，在平面圖中任一點做高度 120cm 的垂直線段，可發現線段上方的點一定會切齊在 HL 上（如下圖）

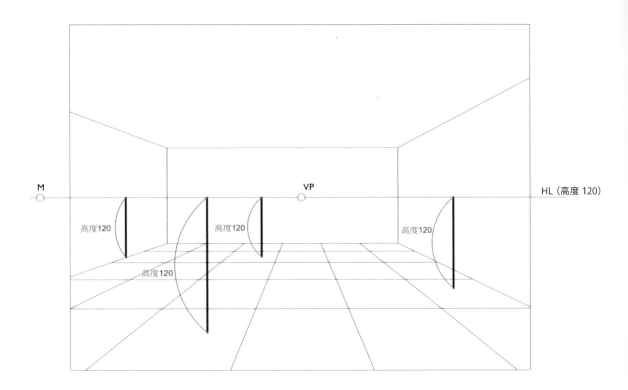

STEP 2：

回到上述的案例，選擇矮櫃 CEFG 四個角落任一點，做一個垂直線到 HL，那麼 HL 設定在 120 的好處就是方便心算，以 E 點為例，線段 EE 高度為 120cm，目測 1／2 即為 60cm，再來上半段 60～120 的 1／2 就是 90cm，找到 90cm 的高度，矮櫃檯面輪廓配合底面積輪廓即可完成。

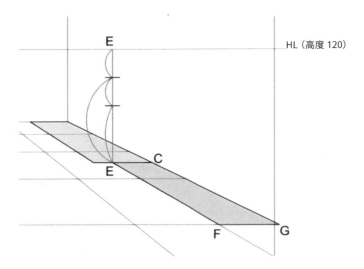

找到線段 EE 上的檯面高度後，配合地面面積線條方向，即可
完成矮櫃的立體框架。

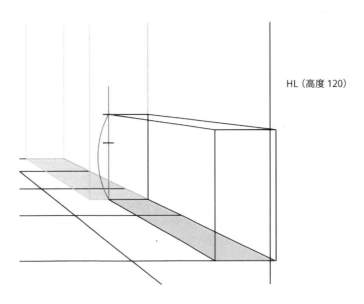

這種高度目測分割法相當快速,大約 15 的倍數都可輕易分割到位,如果所求高度非 15 的倍數,只要找到最接近的尺寸再微調即可,如 100cm 高,只要比 105cm 低一點點就好了。

延伸補充:

接下來如果矮櫃高 180cm、超過 120cm 的視高,又該如何分割呢?

180-120=60,得知 180cm 比 HL 高了 60cm,因此先在視高下方分割出 60cm 的距離,接下來只要把 60cm 目測複製上來,即可求出 180cm 的高度。

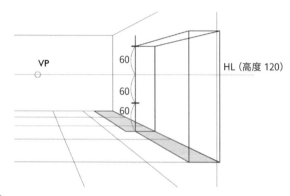

3. 對分

(1) 繪製概念說明:

假設衣櫃有四片門扇,該如何分割呢?

在幾何學裡,任何一個矩形只要打一組對角線即可找到矩形的中心,接著加上十字分割,即可把矩形上下左右都分割成等分的一半。再等分日字型上下以平分為二半的矩形中,只有打單一對角線,即可把日字形的矩形左右再均分為一半。

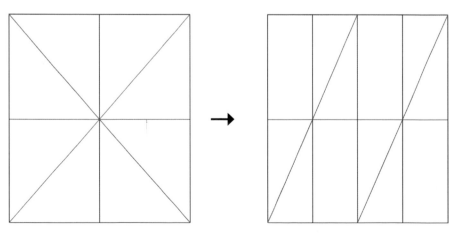

在口字形內打雙對角線可對分　　　　　　在日字形內打單對角線也可對分

(2) 繪製步驟：

回到透視範例，先目測衣櫃 10cm 高度的塔頭和踢腳，目測時在基準面餐烤衣櫃的厚度 60cm，取 1／6 的距離在基準面定高度，接著在門片的面積上打叉，即可把門片分成左右兩片，如下圖。

STEP 1：

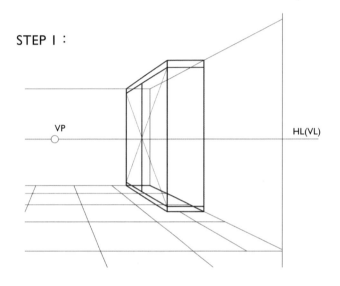

STEP 2：

然後由中心點向消點做一條橫線（非水平線），此時門片二邊呈日字形，此時直接做單斜線與橫線交叉，即可將其等分為二，如此衣櫃的四片門扇便完成。

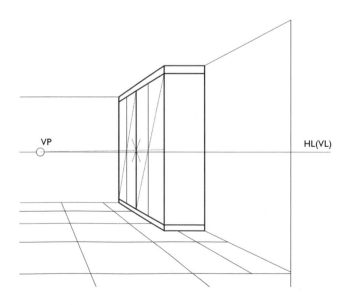

4.任意數分割

(1) 繪製概念說明：

在圖學中有簡易的三等分方法，如下圖。

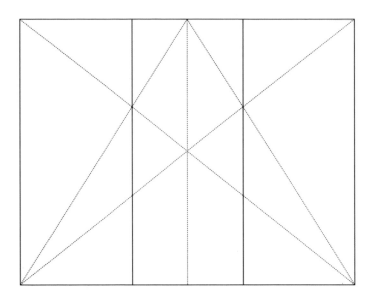

但是實際上還是有無法以「對分」或「三等分」解決的狀況，
如 5 分割、7 分割等等，因此以下將介紹一種萬用的分割法，
以三等分來說明。

(2) 萬用分割法示範：

假設有一矩形水平切割成三等份，此時在矩形上做一個對角線會產
生三個交叉點，在交叉點做垂線，勢必也能將矩形垂直分割成三等
分，如下圖。

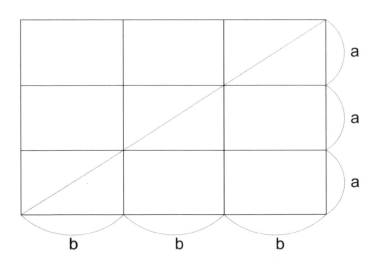

以此類推，若想把矩形分幾格，只要提供固定等距幾格的高度即可，不一定要將矩形等分，如下圖。

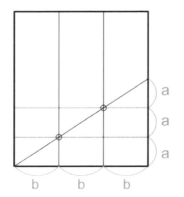
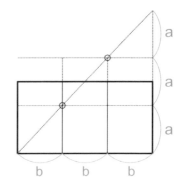

(3) 繪製示範：

回到案例來，如何將案例中的矮櫃門片分成三等分呢？

首先目測踢腳板的高度，再來提供門片三個等距離高度（ a ），然後下方二點向消點做向消點的橫線（非水平線），接著由最高的向左下做對角線可得二個交叉點，接著從交叉點做垂線即可完成門片的三分割。

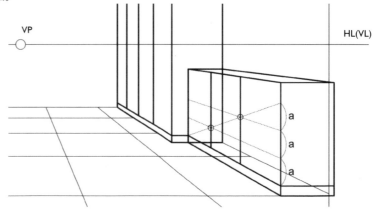

5. 複製

(1) 繪製概念說明：

對於連續又出血的單元物件，非常適合使用複製的技巧，如下圖。

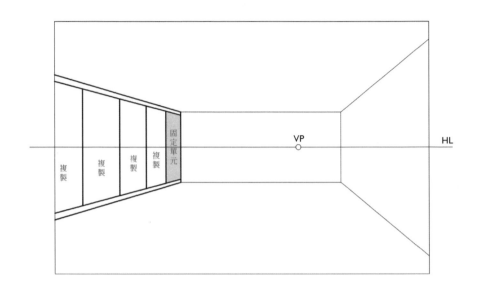

(2) 繪製示範：

先在已知的矩形單元，打一個叉找到中心點，由中心點向左或向右
（看往哪個方向複製）拉一條橫線，然後矩形的上下方也各拉一條橫
線。

接著利用「對角線會追逐下一個對角線」的原理，由右下角往中間
橫線交叉，如此可求得下一個單元的左上角，然後由左上角畫垂線
下來，複製單元即可完成，以此類推，就能不斷的複製。

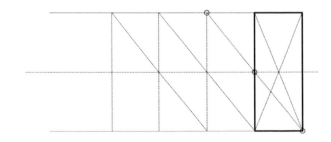
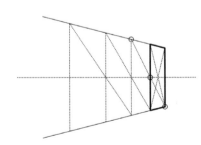

回到透視案例，假設平面左側加了落地窗，如下圖。由於落地窗在
畫面中會出血，所以不能使用「分割」的方法，因此我們選用「複製」
的方法來操作。

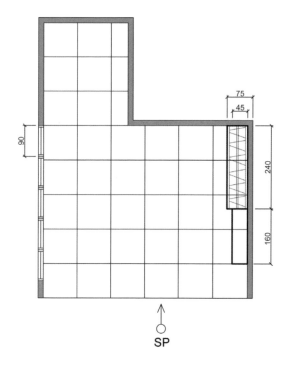

首先目測第一片已知的窗戶（90cm），並在內部打叉，接著中心點由
消點向外延伸橫線（非水平線），如此落地窗便分割成上下等分的日
字形。

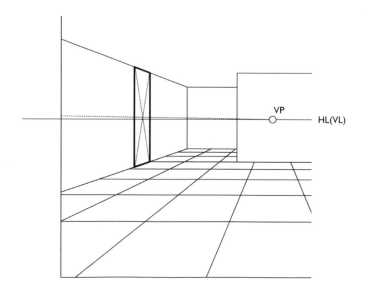

接著　由落地窗右下角往左側中心點拉對角線，可求得下一個落地窗的左上角，由左上角畫垂線下來，第二個落地窗便完成了，以此類推，即可完成所有的落地窗。

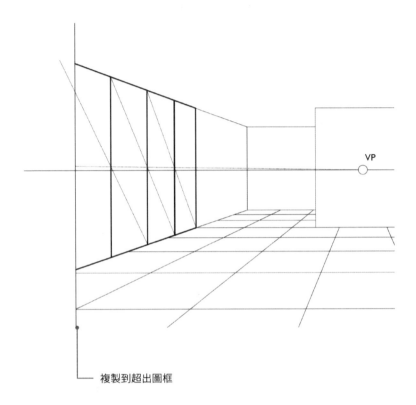

── 複製到超出圖框

天花造型

(1) 繪製概念說明：

想畫天花造型，首先要找出天花造型在地板的相對位置，如下圖。

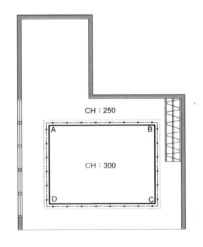

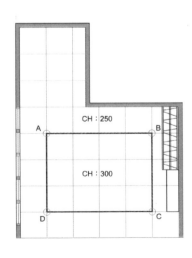

(2) 繪製示範：

接著把地面的記號移到天花板上，先在地面上找出 ABCD 四個點，
再由 A 點往左牆拉水平線，線條撞到左牆再垂直往天花拉垂直線，
線條撞到天花之後，再往右拉水平線，接著由 AB 二點向上拉垂直
線，即可與剛才的橫線相交，找到天花上的 AB 二點。

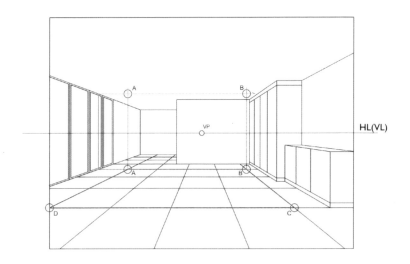

接著由消點向空中的 AB 二點向外拉線，然後地面上的 CD 二點再向
上拉垂直線，往上交叉剛才那二條線即可得到天花上的 CD 二點，
把天花上 ABCD 四點連結，即可完成天花的造型線。

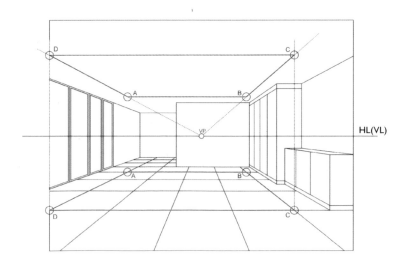

然後參考踢腳板和塔頭的高度，可以目測造型天花的燈槽檔板（高度10cm），接著一樣的方法，可找出燈槽立板在天花的位置。

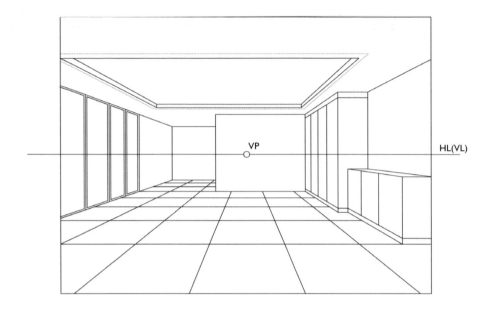

接著參考燈槽擋板的高度，目測燈槽立板的高度（50cm），然後再把線條接起來即可完成。

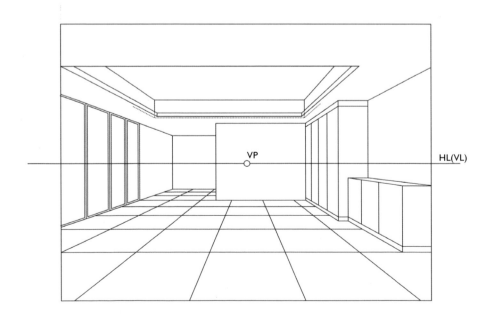

7. 快速畫圓形

(1) 繪製概念說明：

想要在透視中畫出一個正圓，必須先畫出圓的外切正方形，在方形做一組交叉對角線即可找到方形的中心，同時也是正圓形的圓心，在中心畫十字，十字線條與方形的交叉點，便是圓形的四個頂點，然後在對角線上取靠外側的 1／3，大約便是圓周會經過的位置。

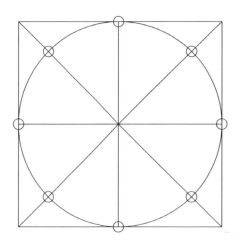

以近大遠小的方式取 1／3 的距離

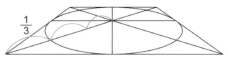

建議 M 點距離 VP 一個圓框高度距離

(2) 繪製示範：

假設有一個 Φ100cm 的圓柱高度 60cm（如下圖）

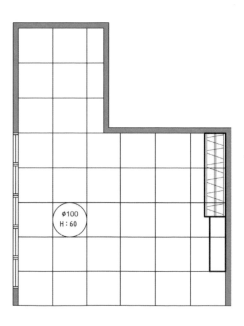

我們應在地上找到圓的外切正方形，在方格內畫上米字，即可做出圓的底面積，接著目測 60 cm 的高度，我們可以把 60 cm 高的正方形畫好。

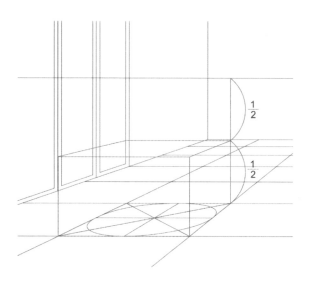

同樣的在方形中畫上米字，把圓柱檯面畫好，圓柱即可完成。

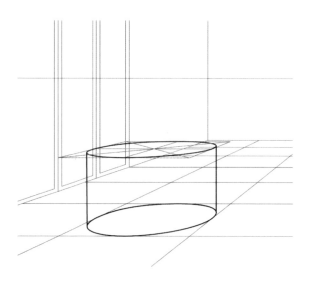

旋轉物件

(1) 繪製概念說明：

在透視中原本規矩的物件如果旋轉了，便代表此物件的消點必定會改變，不過無論旋轉的角度如何，新的消點一定落在消失線（VL）上。

(2) 繪製示範：

我們試著在案例中放一個旋轉 45°高度 90cm 的柱子（如下圖）

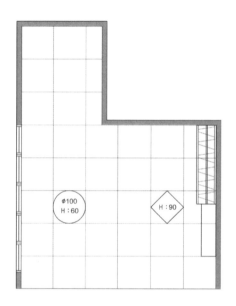

回到透視中，我們先畫出柱子的底面積，再把底面積的輪廓線延長，交叉到 HL 線上，即可找到柱子的左右消點。

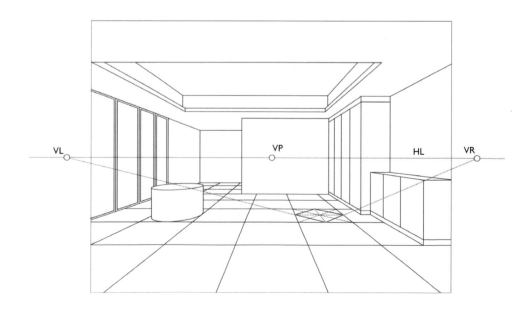

接著目測高度，再從左右消點照高度連結回來即可完成。

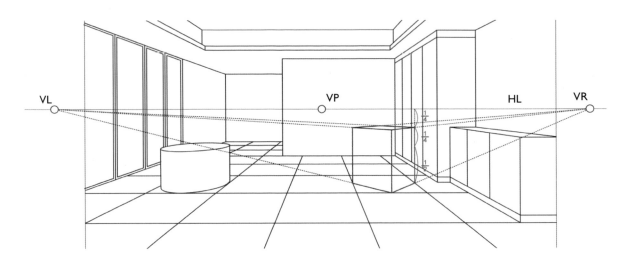

傾斜的檯面

假設剛才的柱子檯面是傾斜的（如下圖）

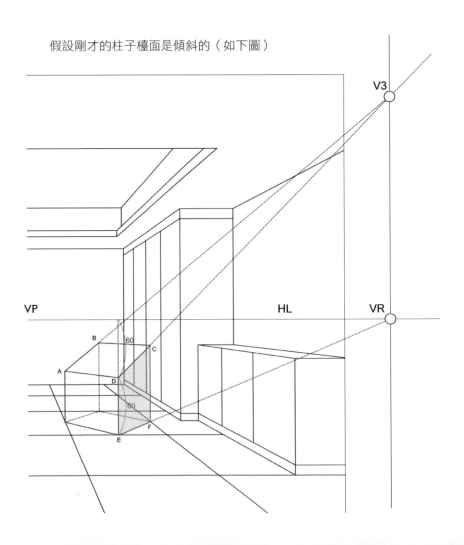

那麼線段 AB 和線段 DC 是傾斜的平行線，我們知道它們的消點一定不在 HL 線上，因為它們不在水平面上，那麼會在哪裡呢？

由上圖可知面 CDEF 為一垂直面，而線段 EF 同時是垂直面也是水平面的線條，因此消點 VR 同時在水平消失線也在垂直消失線上，因此垂直面的消失線必經過 VR 消點。

那麼做一條線段 DC 的延長線與垂直的消失線交叉即可找到線段 AB 和線段 DC 的消點 V3，接著運用 V3 和 VL 即可完成傾斜的枱面。

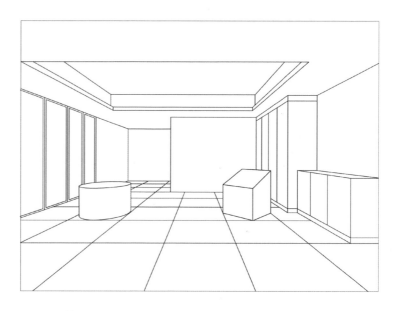

上述各項技巧完成全圖

2-4 快速一點透視

I、取景

如果要用一點透視快速的表達一個空間的意象，首先要討論取景的問題，不要把重要的面放在底牆（如下圖），這將會產生二個缺點：

· 太像施工立面圖、

· 沒有太多景深可表現。

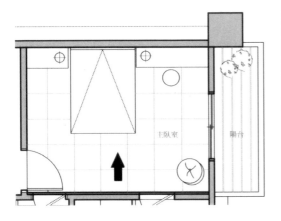

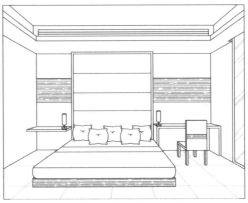

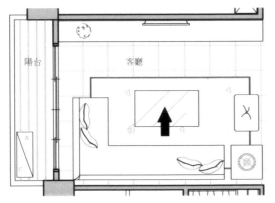

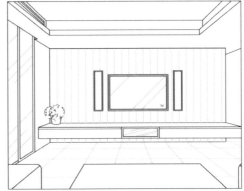

正面取景，構圖容易呆板

建議把重要的面放在左側或右側，再給予比較大的面積（如下圖），
這會有二個優點：

·構圖活潑不呆板

·景深層次豐富

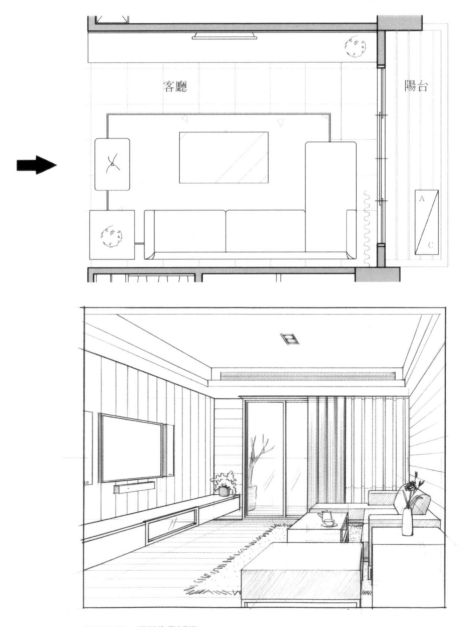

側向取景，構圖生動活潑

2、構圖建議

如果主牆放在左側或右側為最佳選擇,下圖可做為透視圖構圖的參考(本構圖建議以圖框 30 ╳ 22 cm 為前提,可左右鏡射運用)。

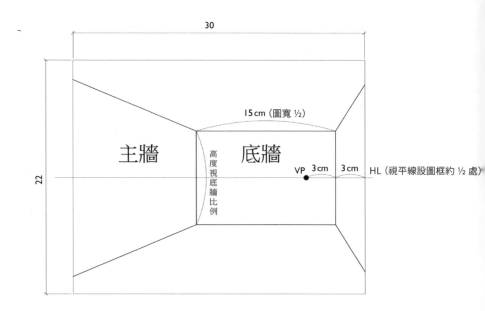

假設圖框為 30 ╳ 22 cm,建議底牆寬度抓 15 cm,高度視比例決定,例如底牆高 240 cm 寬 240 cm,那麼底牆看起來應該是正方形。

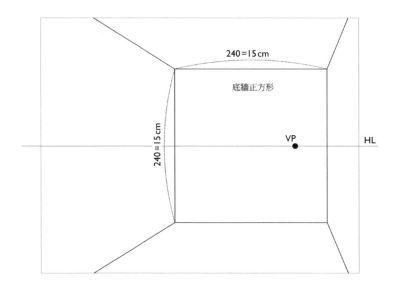

如果底牆高 240 cm 寬 360 cm，那麼底牆看起來應該是 1.5 倍寬的
正方形。

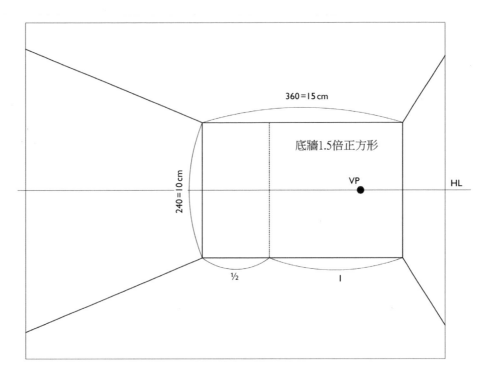

如果底牆高 240 cm 寬 480 cm，那麼底牆看起來應該是 2 倍寬的正方形。

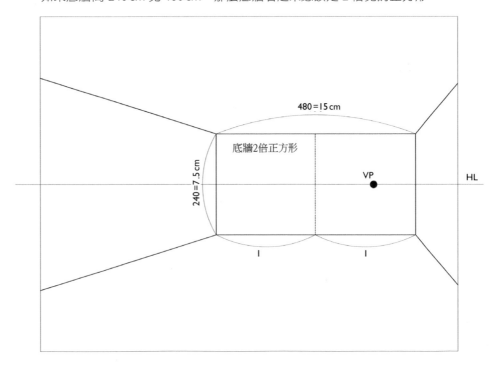

如果主牆在正前方，SP 點在正中央，建議正前方底牆寬度仍設為 15 cm，左右對稱，消點置於消失線正中央。

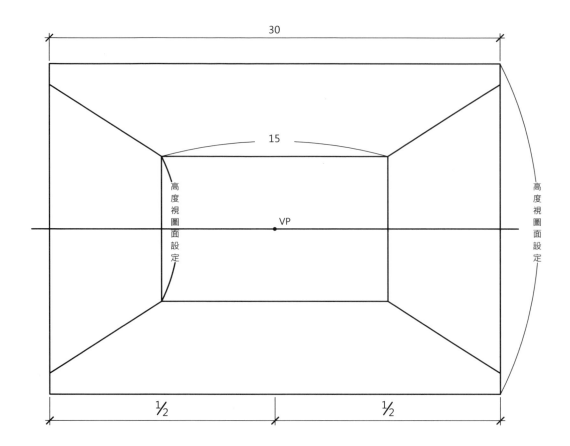

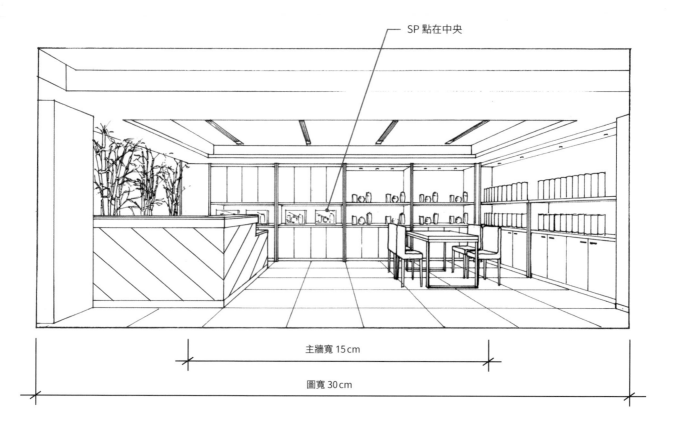

SP 點在中央

主牆寬 15 cm

圖寬 30 cm

結論：

(1) 本構圖之重點，不論圖寬為多少，底牆寬度永遠為圖寬之 1／2，以這比例構圖之一點透視，景深表現近似標準鏡頭所拍攝之效果。

(2) 本構圖架構的優點，就是可以不在乎比例問題，天地壁完成後直接目測平面圖的底面積在地面上，然後依序長高即可完成作品。

3、快速構圖案例

有一臥房（如下圖）天花高度 240cm，天花及立面造型自行設計，請以一點透視快速表達。

掃描看示範影片

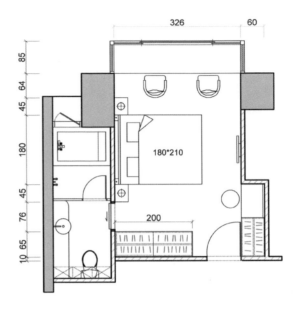

STEP 1：

首先設定 SP 點及視線方向，臥室最重要的是床頭造型，可以把有床頭造型的面設定在左邊，SP 點站在右邊一點，一來使左牆更大，二來可看見床尾的造型。

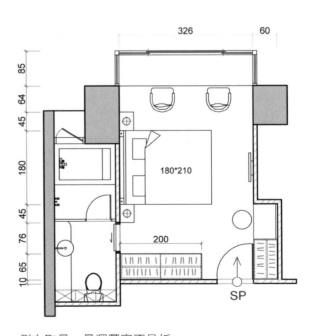

側向取景，景深豐富不呆板。

STEP 2：

天地壁的構圖，首先按照底牆的比例，做出天地壁的框架。

STEP 3：

目測平面配置，依相對位置，按照「近大遠小」的原則，把家具底面積畫起來。

STEP 4：

利用視平線 120 cm 高的特性，可以快速目測找到各個家具的
高，把各個家具由後往前，依序把四方立體框架完成即可，在
不確定家具是否被前方物件遮蔽之前，先不要畫細節。

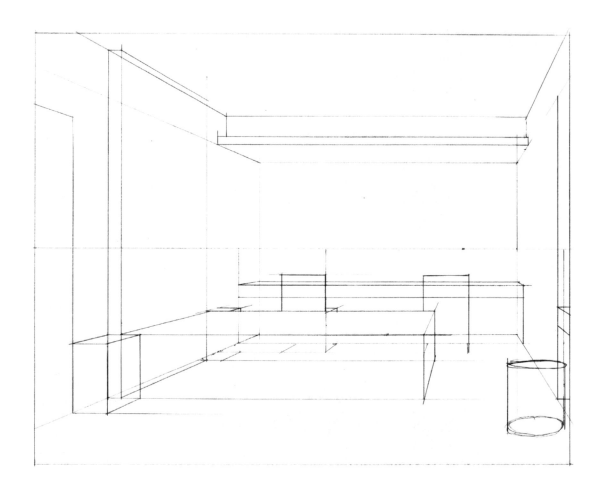

STEP 5：

由前往後處理家具細節，被遮蔽的後方家具就不用畫細節了。

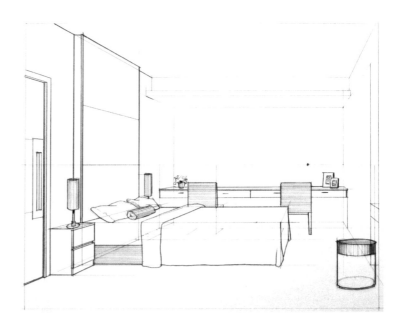

STEP 6：

處理天地壁的細節，最後沒有被家具遮蔽的天地壁，即可處理細節。

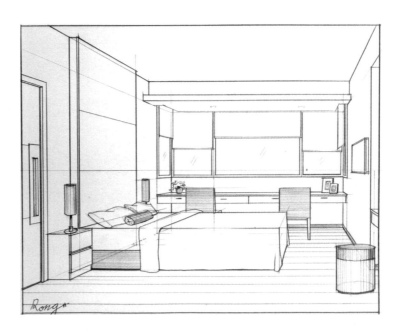

CHAPTER

3

二點透視

CHAPTER

3

二點透視

3-1　二點透視基本原則

一般坊間透視教學，大都由外往內畫，如此會產生三個現象。

第一，房間一定會完整畫完，

第二，畫面四個角落會有奇怪的三角形空白（如下圖）。

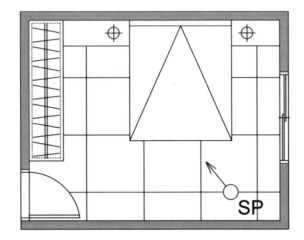

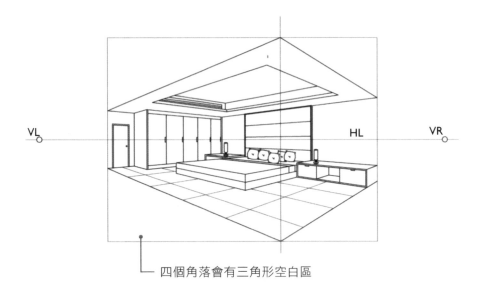

四個角落會有三角形空白區

第三，由外往內畫容易發生第三面牆的家具擋住畫面中的主牆，造成不知道該不該畫的窘境（如下圖）。

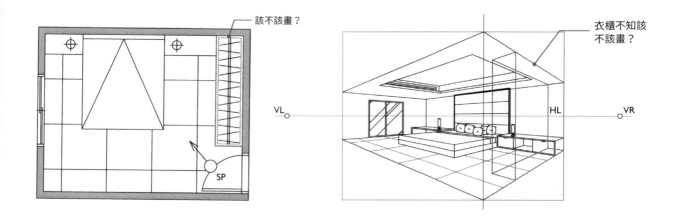

本書的透視教學針對室內設計，主張由內往外畫，如此會造成兩個現象。第一，畫面較飽滿。第二，雖然房間看不完整，但畫面四個角落也不會產生奇怪的三角空白區。第三，由內往外畫，不容易產生出第三道牆的家具。

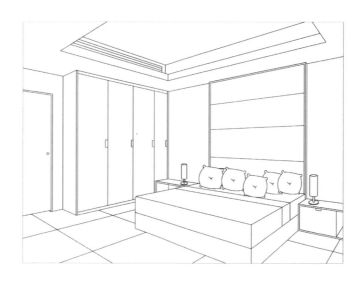

3-2 由內向外畫二點透視的方法

(1) 繪製概念說明：

首先畫一個 4：3 的圖框，以適當比例尺畫出左右牆交界的基準線，基準線可以決定左右牆的大小比例，並非一定要放在左右對稱的正中央。消失線建議放在圖框高度的 1／2 處，左右消點放在圖框外側，左右消點距離越大，代表 SP 點站的越遠，看的景色越多，左右消點距離越近，代表 SP 點站的越近，看的景色越少。

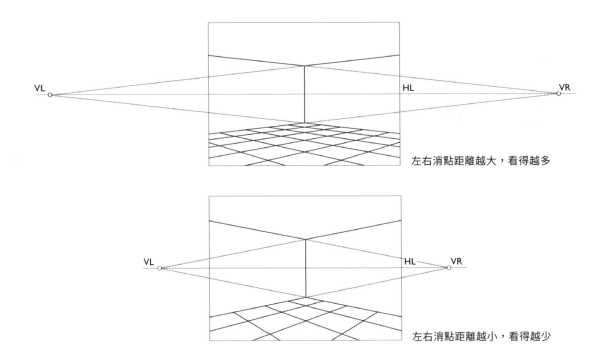

左右消點距離越大，看得越多

左右消點距離越小，看得越少

如果左右消點太近，則會產生魚眼式的變形，建議左右消點抓二倍圖框高度的距離是比較恰當的表現。另外也建議左右消點各自距離基準線一個圖高的距離，這代表我們正以 45 度的角度來觀察繪製這個空間，當然如果基準線到左右消點的距離若是不相等，則代表我們不以 45 度的角度來觀察繪製。

為了快速安排測點，建議以 45 度的角度來觀察繪製（如下圖），左消點和右消點與基準線距離一個圖框高度距離，之後在基準線下方的基點做一條水平線 GL，並在 GL 上按比例尺做好一半的距離（如下圖）。

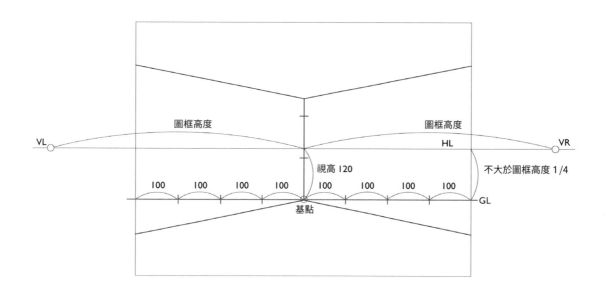

在選擇比例尺做基準線的時候，建議控制 GL 到 HL 的距離，大約在圖框高度的 1／4 以內，以免空間的底面積過小，接下來在基準線與左右消點的 1／2 處做出測點 M1 和 M2，再連結 M1、M2 到 GL 的米刻度延長到左右牆的地線上。此時，左右牆的地線即可做出近大遠小的米刻度出來。

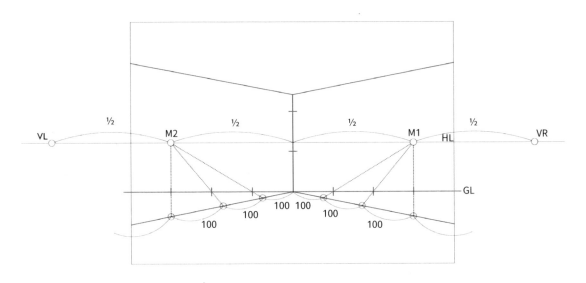

接著藉著左右消點連結左右牆地線上的刻度，即可完成二點透視天、地、壁的框架。

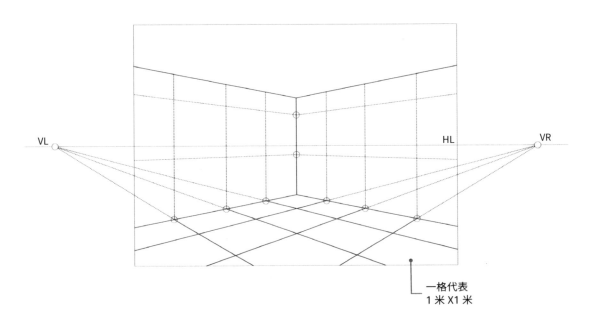

一格代表
1 米 X1 米

(2) 案例示範：

假設有一個臥室（如下圖），以此案例說明二點透視的繪製步驟。

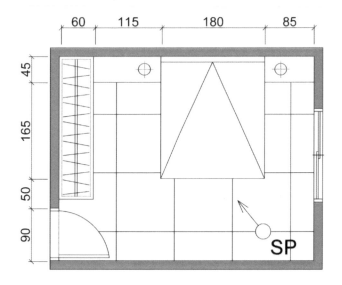

(3) 繪製步驟：

STEP 1：

以寬 30 cm 高 22 cm 的圖框為例，以 1／30 的比例尺畫基準線，因左牆小右牆大，因此照比例，大約將基準線置於中間偏左的位置，然後左右消點各距離基準線 22 cm（一個圖框高度），接著在基點做 GL，以 1／30 放米刻度，再定 M1、M2 測點，連結測點與 GL 上的刻度，再以消點打出天地壁的框架。

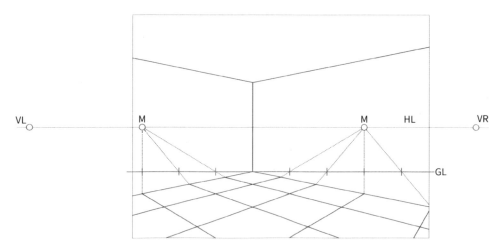

STEP 2：

目測平面家具位置，在透視平面的網格中，依相對位置畫出各個家具的底面積。

STEP 3：

家具目測長高，按前章目測家具高度的技巧，即可逐項完成各個家具。

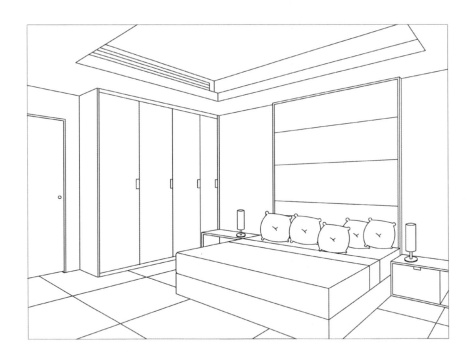

3-3 利用方格作圖的二點透視法

(1) 繪製概念説明：

如果追求更快速的二點透視法，可以把天地壁打上格子，如此不會
產生過多複雜交叉的作圖線，也不必一一求消點即可簡單作圖，習
慣之後，對於形的掌控也較簡單自在，畫面也不會太複雜。

天地壁先繪製方格座標

在方格中填入家具

(2) 快速作方格的方法：

題目：假設有一平面圖，A 牆寬 4 米、B 牆寬 6 米，如下圖。以下將
以圖框 30 × 22 cm 為前提，説明快速作方格的方法。

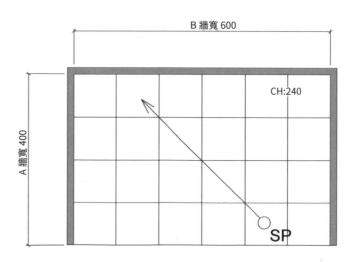

STEP 1：

首先在圖框高度 1／2 畫一條 HL，接著定基準線的位置分出左右牆，希望左牆：右牆的比例等同 A 牆：B 牆（請參考下圖），我們可以用 30cm（圖框寬度）× a／a+b 就可算出基準線離左圖框的距離，當然基準線也可直接用目測定下來，如果目測稍有不準，在真實世界的意義，則代表 SP 點略偏左或偏右，不會太影響畫面。

接著基準線 0.8cm 一格，HL 下方永遠四格，一格代表 30cm，四格代表視高 120cm 上方也四格，代表天花高度 240cm，如果天花還很高，可以一格或半格的依序加上去。

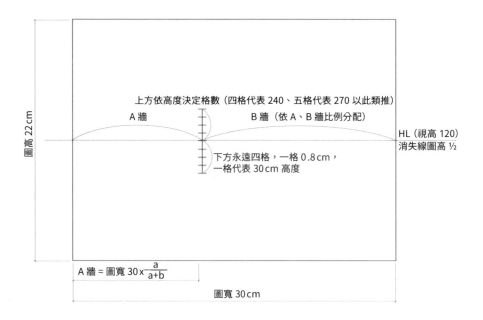

上方依高度決定格數（四格代表 240、五格代表 270 以此類推）

A 牆　　　　　　　B 牆（依 A、B 牆比例分配）

HL（視高 120）
消失線圖高 ½

下方永遠四格，一格 0.8cm，
一格代表 30cm 高度

圖高 22cm

A 牆 = 圖寬 30 x $\dfrac{a}{a+b}$

圖寬 30cm

STEP 2：

接著基準線各向左右 22 cm（圖框高度）定左右消點（VL &
VR），這代表以 45 度角觀看這個空間，當然也能調整消點離
基準線的距離，這代表真實世界中，不以 45 度角來觀看而
已，不過仍建議左右消點最好大約保持兩個圖框高度的距離。

消點定好之後即可向基準線的方格拉出等高線，一格的高度代
表 30 cm。

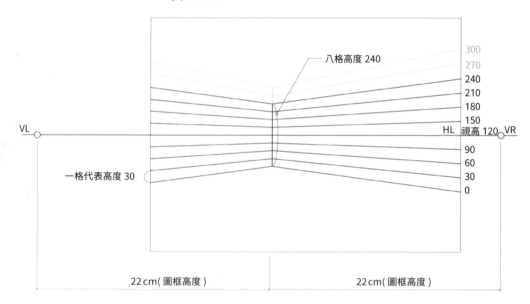

STEP 3：

接著看 A、B 牆各要分幾米，就打幾格的對角線，如此即可以
消點拉出地板的方格。

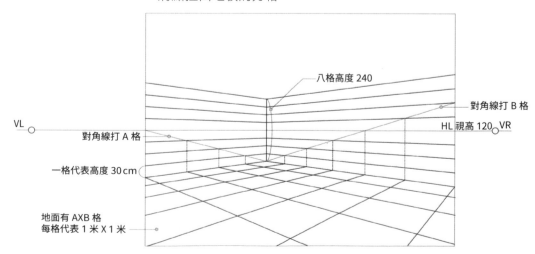

(3) 延伸補充：

這種打方格的方式，雖然可快速的建立有網格的天地壁空間，但缺點是，因為基準線的格子是固定 1cm 一格，但在 4：3 的圖框中，左右牆的尺寸是不固定的，如此完成的作品，有可能會產生整體變胖或變瘦的問題（如下圖）。

較瘦

較胖

因此為了解決變形的問題，建議左牆和右牆加總大於十米時，基準線的格子建議一格定 0.8cm，假如左右牆加總小於十米時，基準線的格子可以定一格 1cm，這樣可避免完成作品過度變形。

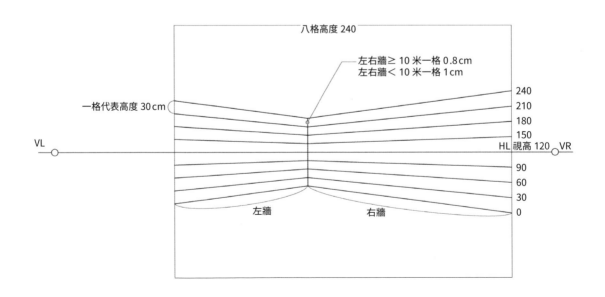

(4) 案例示範：

假設有一實際空間，平面圖及立面圖如下。

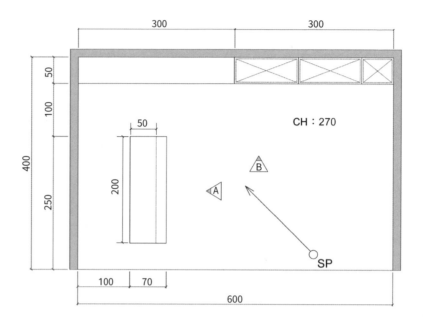

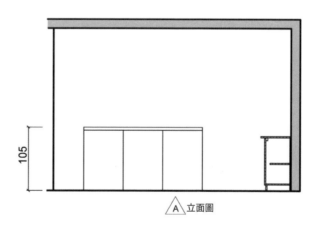

A 立面圖

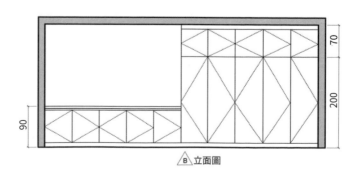

B 立面圖

(5) 繪製步驟：

STEP 1：

首先基準線應不要放在牆角，因為向外突出的櫃子線條與格子
牆面重疊會很增加眼力負擔，建議基準線可設定在櫃子皮的角
落（如下圖）

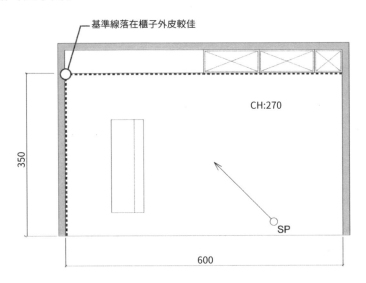

STEP 2：

圖框以 30 cm × 22 cm 為例，先將基準線的位置依左右牆比例
確定，由於左右牆加總不到 10 米，因此基準線一格要 1 cm，
打完 1 cm 的刻度，我們即可快速的把方格畫出來，比較特別
的是，左牆要分出 3.5 米，那麼打了 3.5 格即可分出來了，重
點是對角線要由基準線往外打，那半格才會留在最外緣。

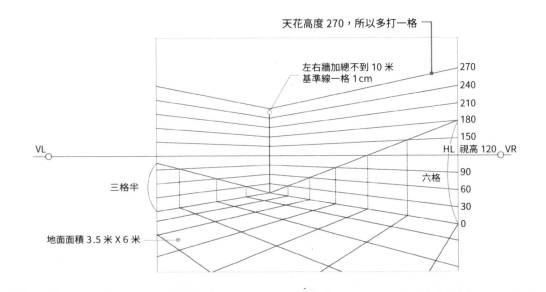

STEP 3：

先處理壁面高櫃，高櫃有 3 米寬，找到位置按門片數量 5，數 5 個格子打對角線，高櫃一瞬間即可分割成五個門片，這也就是基準線在櫃子皮的好處。然後壁面矮櫃比照辦理，也是一瞬間即可完成。

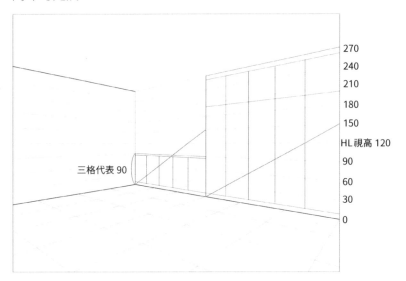

270
240
210
180
150
HL視高 120
90
60
30
0

三格代表 90

STEP 4：

接著可以利用矮櫃前方地面的網格來目測矮櫃的深度，目前地面網格是 100 × 100cm，我們可以在網格上目測出 50cm 的距離，再往後退複製 50cm 即可（注意 50cm 要近大遠小），找到矮櫃的深度也等於找到了牆角，從牆角畫垂直線起來，連結天花即可完成退後的牆面。

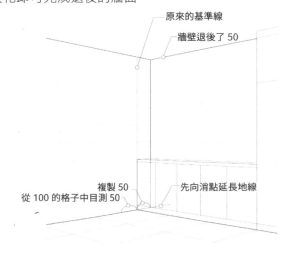

原來的基準線

牆壁退後了 50

複製 50

從 100 的格子中目測 50

先向消點延長地線

STEP 5：

完成壁面櫃子後，先把中島的櫃子底面積畫起來，再依照前章
教授的目測長高法則，（在消失線下方，不斷的目測 1／2）完
成中島櫃子的立體框架（如下圖）。

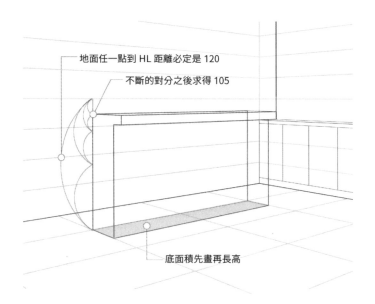

地面任一點到 HL 距離必定是 120

不斷的對分之後求得 105

底面積先畫再長高

STEP 6：

中島櫃台在前方立板中有垂直的三等份線條，我們可以「借」
原始基準壁面的等高線，選三等份畫一條對角線，即可求得三
等份的垂直線在櫃體立面的位置。

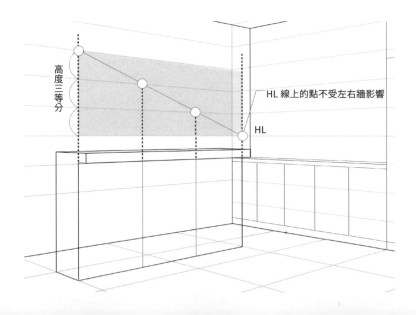

高度三等分

HL 線上的點不受左右牆影響

HL

上述的技巧，有個小陷阱，我們左半牆借用的方形矩陣中，其實矩陣的右半邊一小部分已經到了右半牆，等高線在右邊都有轉向了，這時要利用 HL 線在左右牆都是水平的特性，在畫對角線時從 HL 上的點出發，這樣就能畫出最準確無誤差的三等份，最後，這個小練習就完成了。

結論：

利用方格法作透視圖的優點是能快速的控制繪圖範圍及圖面大小，而傳統的透視法則依賴比例尺來控制，事實上用比例尺控制圖面大小是相對困難及耗時，針對室內設計本書推薦使用方格法來快速構圖。

3-4 更快速的十六宮格法

1、16 宮格法的架構

(1) 繪製步驟：

STEP 1：

以前述的方格法為基礎，熟練之後可以更簡化為 16 宮格法，首先在平面圖上把透視範圍打上 16 宮格（如下圖）。

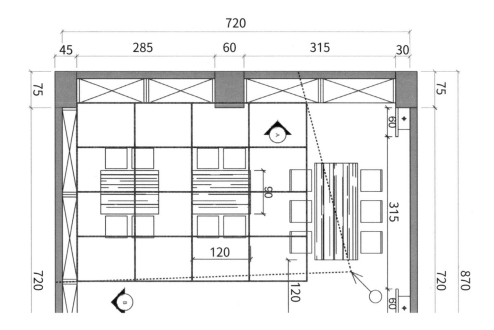

STEP 2：

接著介紹 16 宮格法的架構，以 30 × 22 cm 圖框為前提，首
先先目測基準線的位置，使左右牆寬度比例大約符合平面圖
上左右牆寬度的比例，接著看左右牆的寬度加總是否超過 10
米，如果超過 10 米，那麼基準線上下各 3.2 cm 可訂出地板及
240 cm 高天花的位置；如果左右牆加總未到 10 米，那麼基準
線上下各 4 cm 即可訂出 240 cm 的天地高度；如果天花板高度
超過 240 cm，則運用前述 0.8 cm 或 1 cm（視左右牆加總寬度）
刻度 =30 cm 的原則，彈性調整天花的位置。

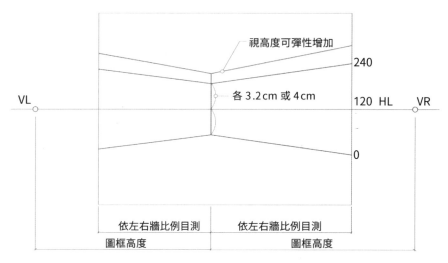

STEP 3：

無論天花高度是否是 240 cm，都務必把 240 cm 的位置畫出，
因為 240 是視高 120 的兩倍，要利用這條線（HL）作對分，
如下圖。可以快速把左右牆底線各分成四等份，然後地板就可
以畫出 16 宮格出來。

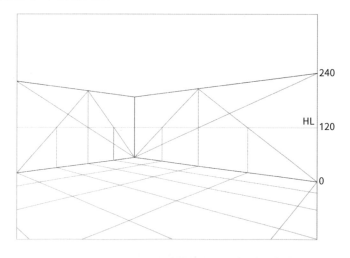

2、16 宮格法實際範例示範　　基本上，透視手繪熟練度夠的人，有上圖的參考框架，利用目測即可輕易的完成透視作品。以下參考乙級技術士設計術科 106 年第二梯透視考題來實際操作。

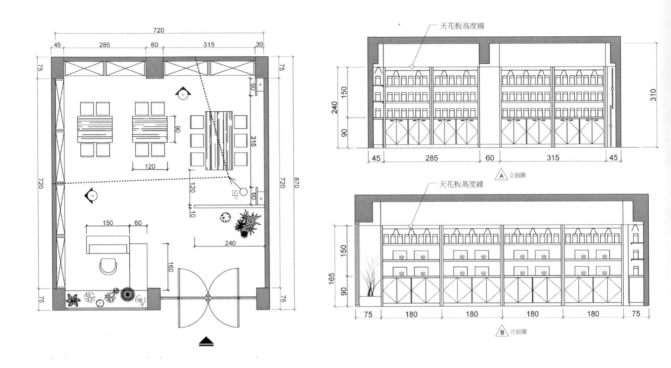

(1) 繪製步驟：

STEP 1：

首先在透視範圍用紅筆打上 16 宮格

掃描看示範影片

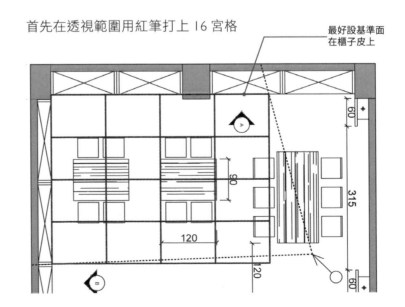

最好設基準面在櫃子皮上

STEP 2：

在圖紙上快速做完 16 宮格的框架，並在基準面上把左右立面
櫃子做分割，記得基準面在櫃子皮上，，並不是牆面，並且利
用地上的格子目測櫃子深度，但櫃子的細節先不要畫。

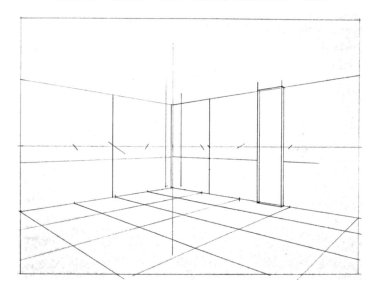

STEP 3：

利用 16 宮格目測家具的底面積位置。

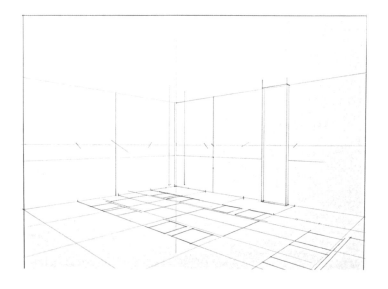

STEP 4：

把桌子長高。

STEP 5：

先完成第一張椅子。

STEP 6：

利用第一張的椅子的椅背，找到其它張所有的椅子的椅背，即可完成所有椅子的雛形。

STEP 7：

完成桌椅細節。

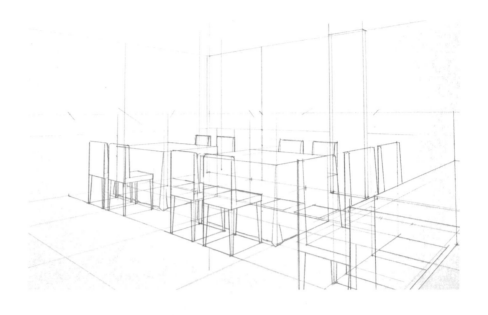

STEP 8：

完成左右立面。

STEP 9：

將左右立面的櫃子補上深度。

STEP 10：

完成天花造型，設計天花造型時，需注意樑的位置，本圖柱子前有一支樑，所以天花分兩區升高。

STEP 11：

按照立面圖加上點景，點景要注意近大遠小的原則。

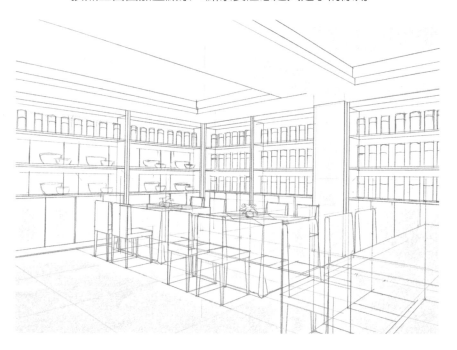

STEP 12：

用 0.5 代針筆上墨線，線稿即完成。

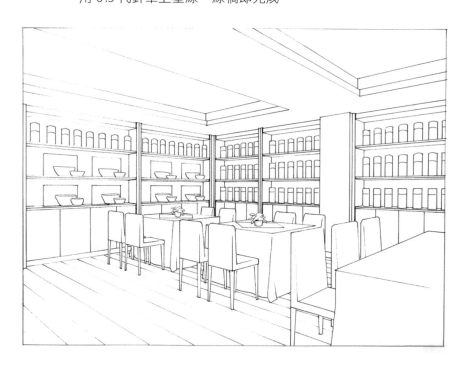

3-5 微角透視

微角透視也有人叫它一點斜透視，當我們把圖框外的二個消
點，其中一個置入圖框內，使形成微角透視（如下圖）

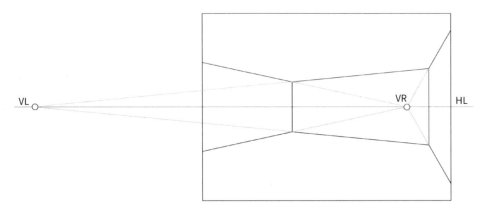

繪製微角透視時建議把其中一個消點放置在主牆上。

如果主牆在表現空間的左側，請參照下列左圖，如果主牆在空
間的右側，請參照下列右圖

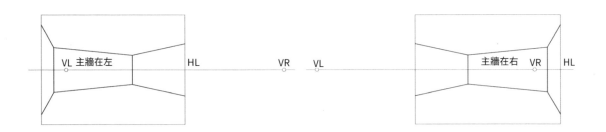

以主牆在右為例，説明微角透視的步驟。

STEP 1：

假設圖框為 30 ╳ 22 cm，主牆的右輪廓可定在距離圖框
3 cm，然後主牆的左輪廓依左右牆比例目測放置，因微角並不
是以 45 度的角度觀察空間，在抓好左右牆比例後，應把主牆
的尺度再放寬或將另一側牆的尺度再縮小。

STEP 2：

接著右消點可定在主牆右輪廓線再往左 3 cm，而左消點可定在
右消點向左 44 cm 處（二倍圖高）空間上下各 3.2 cm 或 4 cm
代表空間高度 240 cm，如空間還要再調整高度，請參閱 16 宮
格法的説明。

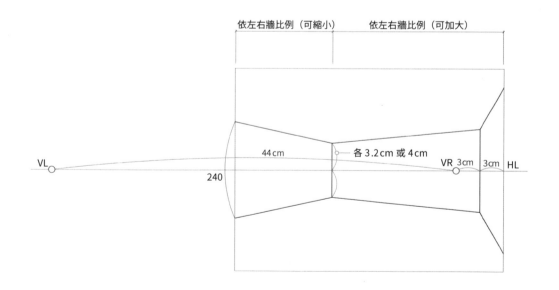

STEP 3：

接著套用 16 宮格法的概念，即可快速完成微角透視的空間方格。

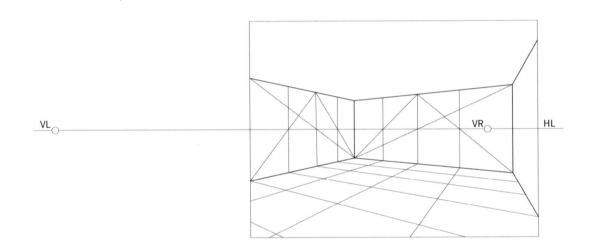

VL ⚪ ─────────── VR ⚪ ── HL

結論：

微角透視是非常適合室內設計的表現方法，因為比起一般二點透視，微角透視可多看一個立面，可惜此法在乙級室內設計技術士測驗中並不受歡迎。但是針對一般學生的設計競賽，微角透視是最受喜愛的表現模式。

微角透視作品（陳鎔繪製）

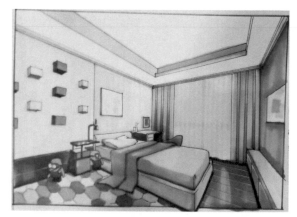 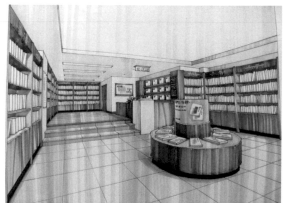

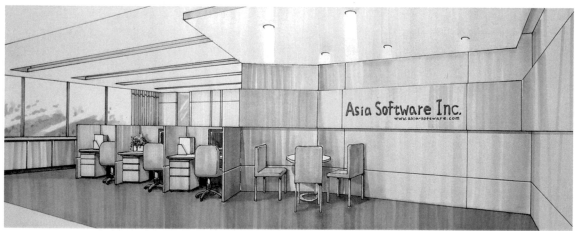

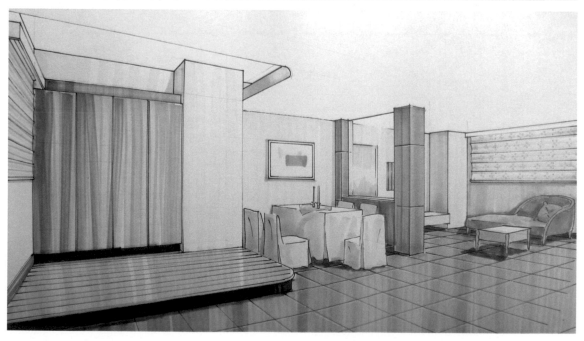

CHAPTER

4

家具與點景

CHAPTER

4

家具與點景

4-1 家具與點景基礎畫法

家具與點景要以寫生為基礎,多多的觀察描繪,尤其是有機的植物,更重觀察寫生,至於家具可以試著將其簡化成幾何物體,再以透視原則繪製。

1、家具的透視畫法

掃描看示範影片

沙發:沙發的畫法可以先畫一個長條型的立方體,然後中間再挖掉一個長條立方體,接著加上坐墊和靠背兩塊墊子,下方再加 4 支椅腳即可完成。

STEP 1:

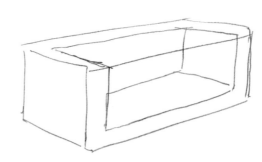

STEP 2:

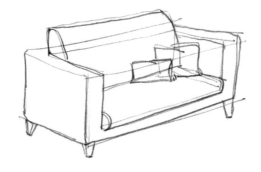

STEP 3:

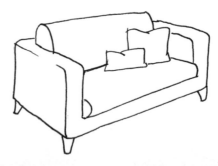

餐椅：餐椅就像一個正立體，在椅背處再加一個正方形，如此餐椅的雛形即可完成，接著加上靠背和椅墊的厚度，並修飾椅腳即可完成。

STEP 1：

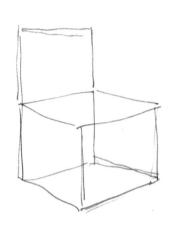

STEP 2：

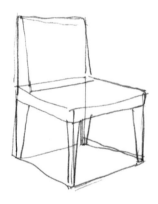

STEP 3：

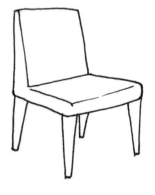

辦公椅：辦公椅的雛形和餐椅一樣，只是底面積要打一個叉來
找到中心點，然後中心點往上畫一個支柱，並利用底面積的叉
即可完成辦公椅的爪型底座。

STEP 1：

STEP 2：

STEP 3：

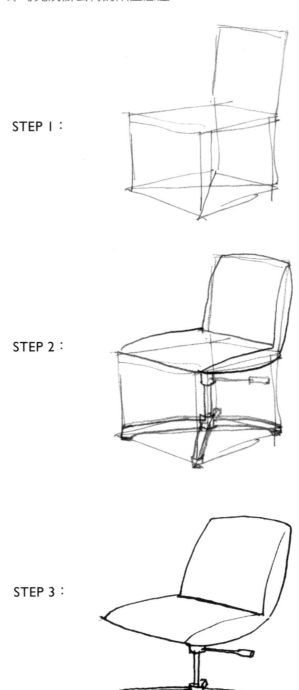

吧檯椅：基本上吧檯椅和辦公椅畫法一樣，指要把正立體改成較高的立方柱，並且把底盤畫成扁平狀即可。

STEP 1：

STEP 2：

STEP 3：

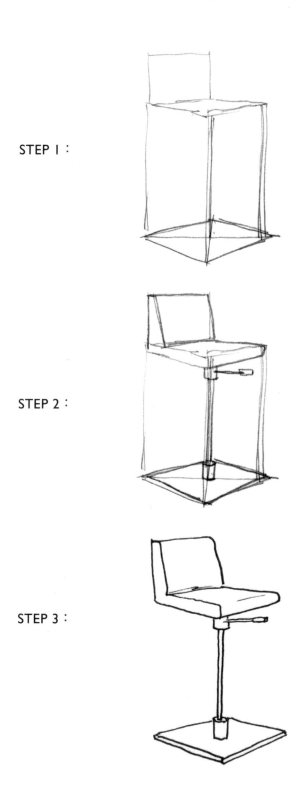

2、參考點景

植栽

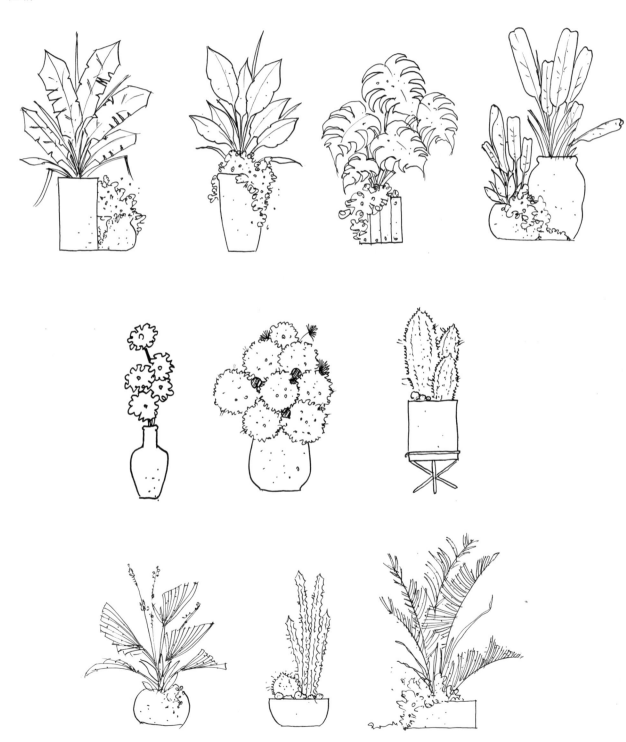

椅子

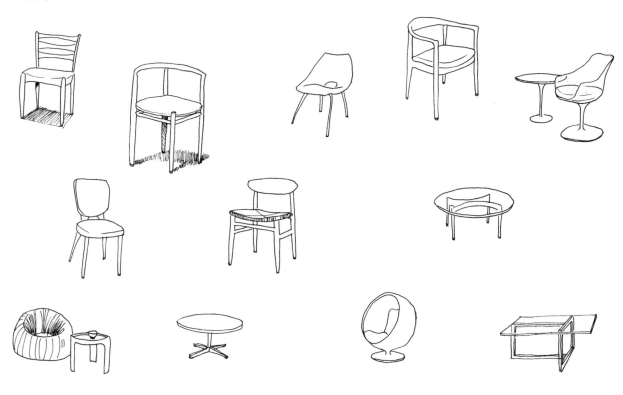

沙發

燈具

工藝品

3、影子的畫法

在室內設計的透視當中，儘量不要畫逆光的影子，家具在逆光的時候影子面積比較大，上色相對比較困難，影子像是一個灰色的濾鏡，面積越小越好上色，因此建議光線儘量設定由後往前照，不要逆光比較好。提到光源可以分為平行光源（太陽光）和點光源（人工光源），以下將簡單的介紹這二種光源影子的畫法。

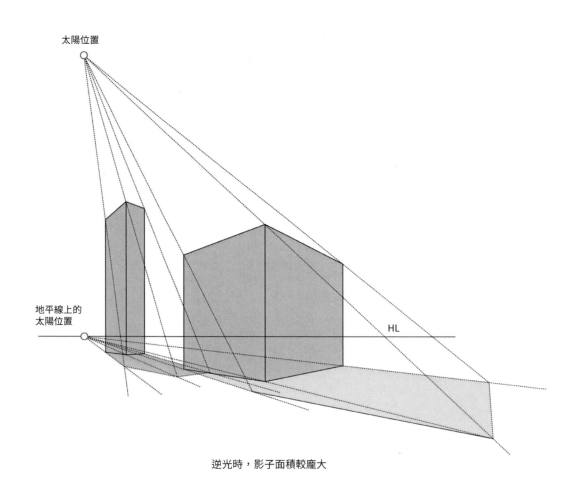

太陽位置

地平線上的
太陽位置

HL

逆光時，影子面積較龐大

(1) 平行光源：

在立體物件完成後，以光的方向在 HL 上找到影子的消點 V，接著在 V 的垂線上以光的方向找到光的消點 RV，按以下圖例說明即可完成影子的輪廓。

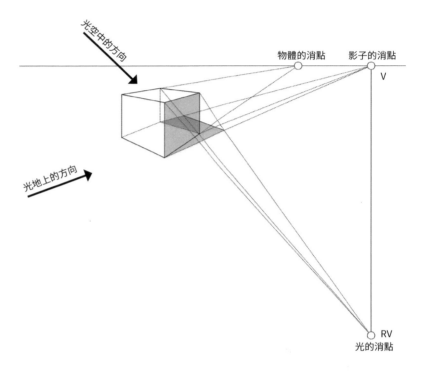

(2) 點光源：

完成立體物件後，在空中定出點光源位置 L，並在 L 的垂線上定出點光源在地面的位置 L1，接著按以下圖例說明即可完成陰影的輪廓。

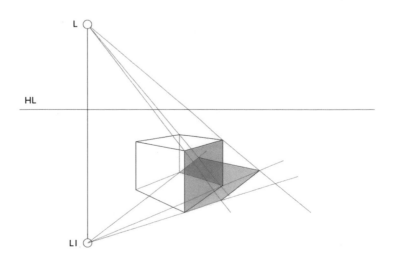

(3) 簡易的四種影子畫法：

如果畫影子不想找光的消點來畫，以下提供四種簡易的影子畫法

a. 當物件靠牆時：利用二個三角形即可完成

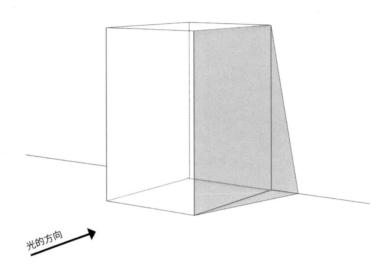

光的方向

b. 當物件離牆一小段距離時：讓影子在壁面轉折往上長，但影子高度不得比原始物件高。

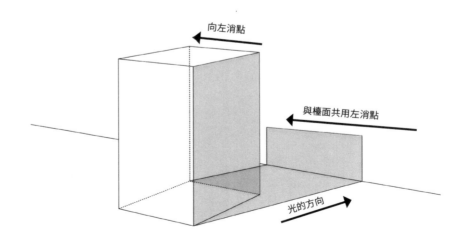

向左消點

與檯面共用左消點

光的方向

c. 當物件後方沒有牆時：直接利用物件消點快速完成影子的輪廓。

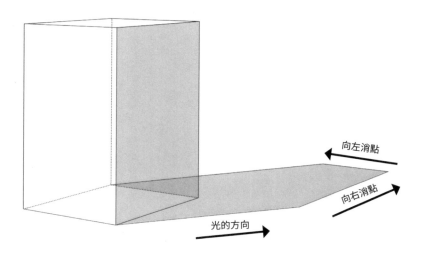

向左消點

向右消點

光的方向

d. 不理會影子輪廓的畫法：在真實的室內環境中，通常光線呈多盞人工光源的「漫射」狀態，因此影子有時候會看不太出來方向性，甚至有時只會看到物體正下方的直接投影。

這種影子的畫法，可直接用灰階的麥克筆表現即可。

結論：

以上四種快速畫影子的方法，除了第一種以外，其他都不是最標準，僅提供快速上色時的參考。

CHAPTER

5

麥克筆
上色技法

5-1 繪圖工具介紹

I、長尺　　　　建議至少 60 公分以上。

2、三角板　　　　建議 45 公分及 30 公分三角板各一組。

3、比例尺　　　　在透視圖的基準面量測尺度，以控制畫面大小。

4、紙膠帶　　　　用來固定圖紙，或用來遮蔽畫面空白處上色。

5、遮蔽膠帶　　　　用來遮蔽局部畫面，方便麥克筆上色。

6、自動鉛筆　　　　　　　用來打草稿，建議用 0.7 HB 筆芯即可。（如果用 0.5 筆芯，橡皮擦比較擦不乾淨）。

7、自動色鉛筆　　　　　　也是用來打草稿，不同物件用不同顏色作圖，畫面較單純不複雜，建議用 0.7 的筆芯。

8、橡皮擦　　　　　　　　建議超黏屑型橡皮擦，清潔力較佳。

9、代針筆　　　　　　　　建議 0.5 的即可，千萬不可用油性或水性簽字筆，疊上麥克筆時，黑色線條會暈開。

10、酒精性麥克筆　　　　麥克筆有油性、水性及酒精性三種，建議使用酒精性麥克筆比較快乾，且無甲苯刺鼻的揮發氣味，如購買 COPIC 的麥克筆，要購買旗下第一代的筆型，筆頭粗細較符合室內設計使用。

11、白色炭精筆　　　　　　可挑輪廓細節或反射高光處。

12、白色牛奶筆　　　　　　同上,可勾勒反光細節,且遮蔽性較炭精筆高。

13、白色修正液　　　　　　等同遮蔽性最高的白色畫筆。

14、水性色彩筆　　　　　　修飾材質細節,因筆頭尖細可處理麥克筆表現不了的細節。

15、粉彩　　　　　　　　處理大面積光線或陰影之漸層。

16、酒精溶劑　　　　　　用於渲染效果時使用。

17、定稿膠　　　　　　　用來保護粉彩的筆觸。

5-2 麥克筆的特性

l、色彩齊全　　　麥克筆色彩齊全，各個色相階有明度的階層系統，由淺到深，大約有 l00 多種顏色。

COPIC 常用顏色建議

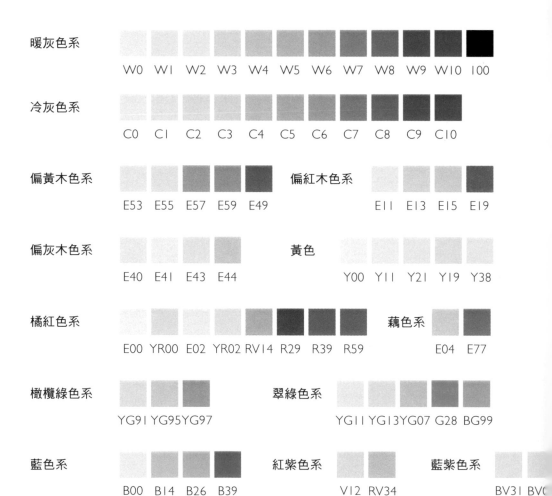

| 暖灰色系 | W0 | Wl | W2 | W3 | W4 | W5 | W6 | W7 | W8 | W9 | Wl0 | l00 |

| 冷灰色系 | C0 | Cl | C2 | C3 | C4 | C5 | C6 | C7 | C8 | C9 | Cl0 |

偏黃木色系　E53　E55　E57　E59　E49　　偏紅木色系　Ell　El3　El5　El9

偏灰木色系　E40　E4l　E43　E44　　黃色　Y00　Yll　Y2l　Yl9　Y38

橘紅色系　E00　YR00　E02　YR02　RVl4　R29　R39　R59　　藕色系　E04　E77

橄欖綠色系　YG9l　YG95　YG97　　翠綠色系　YGll　YGl3　YG07　G28　BG99

藍色系　B00　Bl4　B26　B39　　紅紫色系　Vl2　RV34　　藍紫色系　BV3l　BV(

2、快速性　　　　　麥克筆墨水乾燥速度快,紙張也不會起皺,即使用一般影印紙繪圖,墨水也不會過度渲染而氾濫。另外,麥克筆運筆速度快顏色淺、速度慢顏色深,一支筆即可表現明暗效果,比起水彩或色鉛筆上色效率很高。

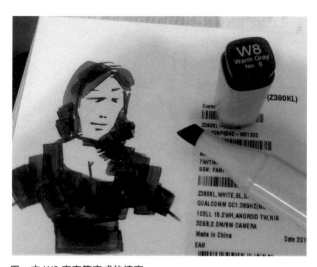

用一支 W8 麥克筆完成的速寫

3、透明性　　　　　麥克筆如水彩一般,可重疊可調色,甚至可以用酒精渲染或洗白。

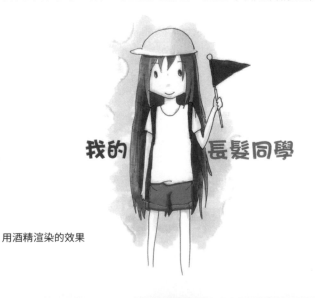

用酒精渲染的效果

5-3 麥克筆的運筆

一般人初次使用麥克筆時，通常會不適應麥克筆斜方狀的筆頭，這需要一定時間的練習運筆，麥克筆因具備透明性，所以每一筆筆觸必留下痕跡，所以下筆必須要明快，所有的遲疑都會在紙上留下濃郁的墨跡。以運筆來說，可以分成直向、橫向和斜向，通常直向最簡單，以下提供三種運筆練習。

１、平塗　　　　　每個筆觸都必須從上到下，切不可從一半結束，或從一半開始。

2、單色漸層

真實世界的色彩不可能是純色的，一定有明暗漸層，我們可用一支筆畫出明暗漸層，運筆時速度慢或重疊筆觸，可造成濃暗的效果，若是運筆快或適當留白，即可造成明亮的效果，在留白的時後，白色的間隙要逐漸放寬。

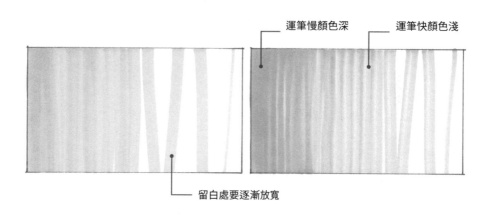

運筆慢顏色深　　運筆快顏色淺

留白處要逐漸放寬

3、雙色漸層

用二支筆作出的漸層效果，首先要挑選二支顏色相近的麥克筆，先用顏色較深的筆先作一次單色漸層，接著再用較淺的筆再重疊做一次單色漸層即可。

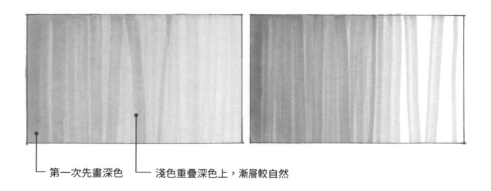

第一次先畫深色　　淺色重疊深色上，漸層較自然

4、物體的明暗概念

依照光的方向，純色的物體會產生明暗，假設下圖矮櫃的左上方是光線來源，那麼我們可以判定矮櫃的檯面為最亮，左立面為次亮、右立面為最暗。

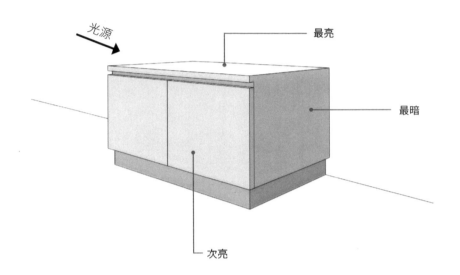

接著再把真實世界的漸層概念帶入這亮、中、暗三個面，請觀察下圖的漸層方向。

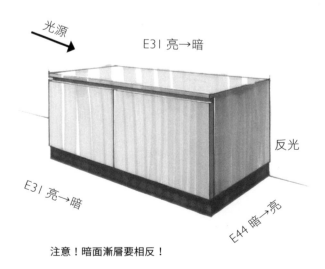

注意！暗面漸層要相反！

假設光源在左上方,那麼檯面和左立面的漸層都是左亮右暗,但是右邊暗面的漸層卻不能同樣是左亮右暗,因為暗面會有環境造成的反光,因此建議暗面的漸層要刻意反過來做成右暗左亮。如此在左右立面明暗銜接處才能有俐落的對比效果。理解完物體明暗漸層概念,可以試著用一支筆做單色漸層來完成一個矮櫃。

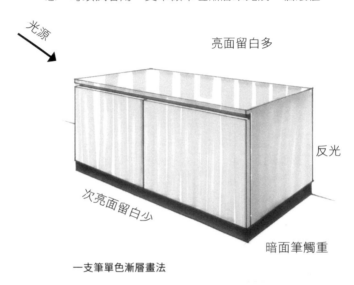

光源

亮面留白多

反光

次亮面留白少

暗面筆觸重

一支筆單色漸層畫法

使用一支筆來完成立體物件時,亮面筆觸不宜重疊,可做大量的留白,並且運筆要快速,至於次亮面可做單色漸層,並且留白要少於亮面,最後暗面運筆要慢,尤其在與次亮面交界處,筆觸可重疊,切記暗面漸層方向要與亮面相反,才可做出環境反光效果。接著將雙色漸層應用在同一個範例,如下。

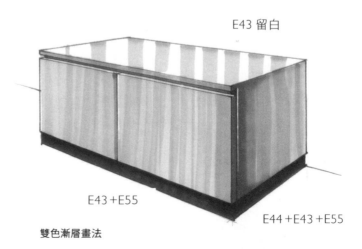

E43 留白

E43 +E55

E44 +E43 +E55

雙色漸層畫法

此範例的漸層方向和上一個範例一樣,但是麥克筆由一支增加到三支,如此可以大大增加畫面色彩的飽和度,並且物體在明暗選色時,把亮面選的色帶入暗面中,可以加強物體明轉折的順暢度。

以上所述的明暗原則,建議在初學階段可以用純灰階麥克筆來練習,在練習的過程中要注意光源的一致性。

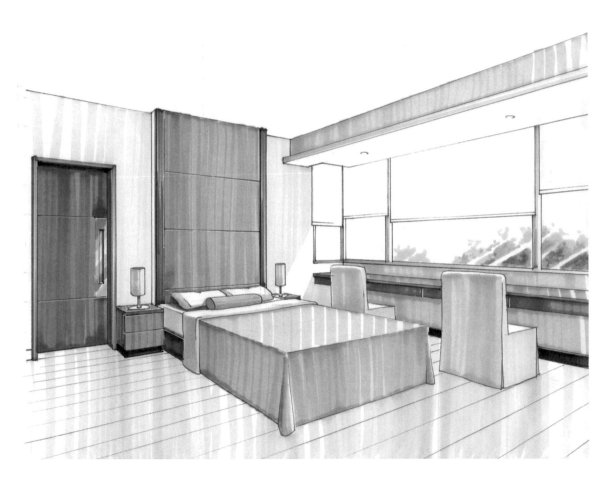

用灰階 W 色系來練習立體明暗

5-4 點景示範

1、植栽

植栽有許多光線照不到的陰影處，仔細觀察實物，會發現植栽有許多陰暗處都接近黑色，建議在處理植栽的暗處要大膽的加深色彩。

2、鏡子

畫鏡子的技巧就是要朦朧的表現鏡前的景物，反射的物件仍須依照透視原則向鏡子內部延伸。

3、窗簾

窗簾布是有重量的材質，許多人會畫的太軟，應該垂直俐落的筆直線條才能表達布的垂墜感。

4、窗景　　　　窗外的景色必須模糊，才能產生距離美，因此用低彩度的色塊，並且不要上墨線最能表現窗外的遠景。

5、桌布　　　　桌布的皺褶和窗簾很像，可以運用布紋來表達布的柔軟，在畫布紋時，切記紋理凹凸交界處，布紋不可一筆相連，否則會無法表現桌布的凹凸皺褶。

6、茶几　　　　　除了茶几本身的明暗處理，下方的金屬腳所造成茶几的懸空空間，
　　　　　　　　　必須把影子謹慎的處理，否則茶几將失去重量感。

7、壁燈　　　　　燈具造成的光影，不一定要靠粉彩來塑造，將壁板先用淺木色
　　　　　　　　　（E43）打底，再用深木色（E44）由外向內部光源處快速挑刷，及
　　　　　　　　　可造成光暈效果。

8、開架式高櫃

注意上下左右四個面的色彩分配，本範例向上面（最亮面）為 E41，向左面（亮面）為 E43，向右面（暗面）為 E44，向下面（最暗面）為 E77，色號選好了，立體明暗自然有說服力。

9、沙發

沙發或抱枕這類較軟性材質，建議上色時先上深色，再上淺色，淺色麥克筆可以把深色的色塊暈染成較自然的漸層質地。

5-5 上色示範

透視圖現稿完成後，即可進入上色階段，在上色時要注意透視圖是一種「主觀」的寫實，透視的功能在設計溝通，並非在寫生素描。忽略不必要的細節，快速並主觀的表現立體明暗及色彩才是室內設計畫透視的重點。以下利用第三章完成的線稿為例進行示範。

掃描看示範影片

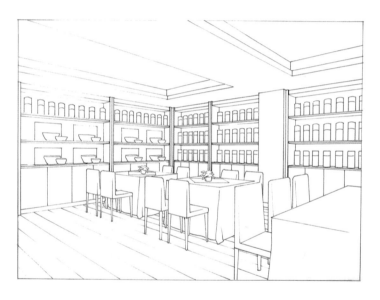

STEP 1：

首先掌握上色的二大原則，第一，是由後往前畫，也就是先畫地板或牆。先用 E31 和 E55 畫木地板，在畫的時候完全不理會椅腳，因為覆蓋到椅腳的部分，以後可用深色畫椅腳時再覆蓋回來，這就是由後往前畫的好處。

第二，先畫淺色區塊後畫深色區塊，用 W1 和 W3 來畫白牆和白桌、白椅，在畫牆的時候完全不擔心畫到木櫃上，因為以後畫木櫃時再用深色覆蓋回來即可，這就是先畫淺色區塊後畫深色區塊的好處。

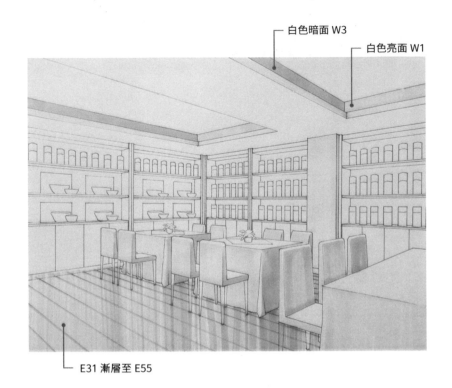

白色暗面 W3

白色亮面 W1

E31 漸層至 E55

STEP 2：

設定光源來自於左方，因此開架式高櫃只要是向左的受光面，便以 E43 完成，向右的受光面便以 E44 完成。

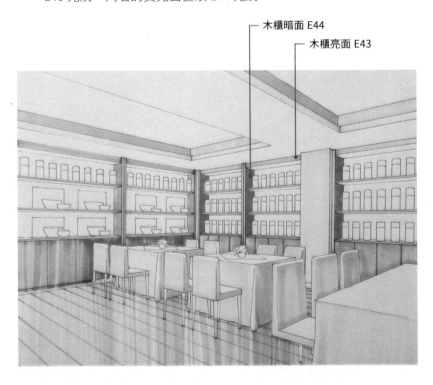

木櫃暗面 E44

木櫃亮面 E43

STEP 3：

櫃子的層板向下面以 E77 完成，椅腳以 E44＋E77 完成，畫的時候注意左亮右暗的立體感。

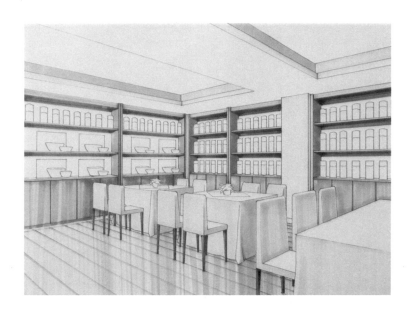

STEP 4：

用 E49 處理踢腳板及椅腳上方的陰影。

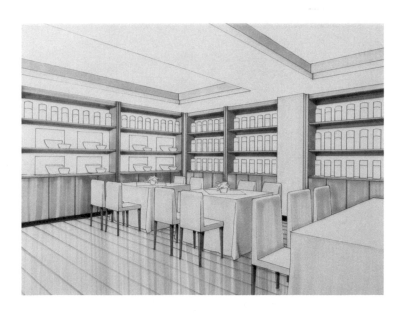

STEP 5：

用 W5 和 W4 處理櫃子內部的立面。

STEP 6：

把所有點景用 W3 畫右半邊就可快速建立點景的立體感。

STEP 7：

為點景添加深彩度，並注意配色的協調性。

STEP 8：

加上各式陰影，賦予各式物件重量感，本範例即可完成。

🔸 重點提醒 TIPS

1. 不同的塊面要先畫淺色面後畫深色面，萬一淺色畫過頭，深色可以覆蓋回來。
2. 同一個塊面用二支筆表達漸層，要先畫深色或畫淺色，方便渲染漸層。

5-6 上色範例

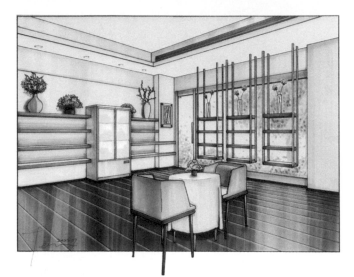

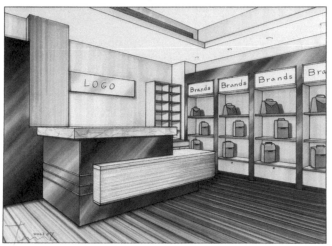

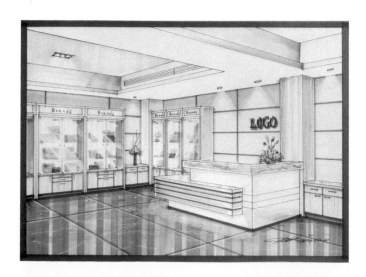

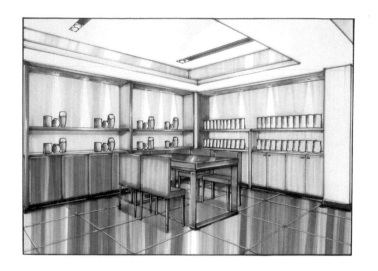

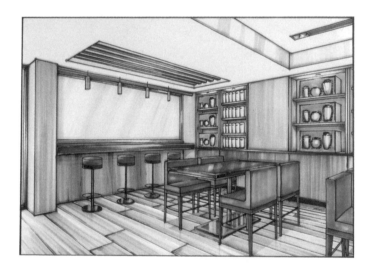

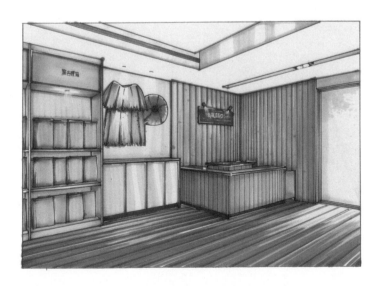

Designer Class08X

室內設計手繪製圖必學 3 透視圖【暢銷修訂版】：
從基礎到快速繪製的詳細步驟拆解，徹底學會透視技法

作　者｜陳鎔
透視手繪｜陳 鎔、劉宜維、許志菁、鄧雅菁
責任編輯｜許嘉芬
美術設計｜莊佳芳
部分攝影｜沈仲達

發行人｜何飛鵬
總經理｜李淑霞
社長｜林孟葦
總編輯｜張麗寶
副總編輯｜楊宜倩
叢書主編｜許嘉芬

出版｜城邦文化事業股份有限公司 麥浩斯出版
地址｜104 台北市民生東路二段 141 號 8 樓
電話｜02-2500-7578
E-mail｜cs@myhomelife.com.tw

發行｜英屬蓋曼群島商家庭傳媒股份有限公司城邦分公司
地址｜104 台北市民生東路二段 141 號 2 樓
讀者服務 電話｜0800-020-299
讀者服務 傳真｜02-2517-0999
E-mail｜service@cite.com.tw
訂購專線｜0800-020-299（週一至週五上午 09:30 ～ 12:00；下午 13:30 ～ 17:00）
劃撥帳號｜1983-3516
劃撥戶名｜英屬蓋曼群島商家庭傳媒股份有限公司城邦分公司

香港發行｜城邦（香港）出版集團有限公司
地址｜香港灣仔駱克道 193 號東超商業中心 1 樓
電話｜852-2508-6231
傳真｜852-2578-9337

馬新發行｜城邦〈馬新〉出版集團
地址｜41, Jalan Radin Anum, Bandar Baru Sri Petaling, 57000 Kuala Lumpur,
Malaysia.
電話｜603-9057-8822
傳真｜603-9057-6622

總經銷｜聯合發行股份有限公司
電話｜02-2917-8022
傳真｜02-2915-6275

製版印刷｜凱林彩印股份有限公司
版次｜2024 年 3 月 2 版 3 刷
定價｜新台幣 580 元

國家圖書館出版品預行編目 (CIP) 資料

室內設計手繪製圖必學 3 透視圖【暢銷修訂版】
：從基礎到快速繪製的詳細步驟拆解，徹底學會透
視技法 / 陳鎔作 . -- 2 版 . -- 臺北市：城邦文化事業
股份有限公司麥浩斯出版：英屬蓋曼群島商家庭
傳媒股份有限公司城邦分公司發行 , 2020.11
　　面；　公分 . -- (Designer class ; 8X)
ISBN 978-986-408-645-0(平裝)

1. 室內設計 2. 繪畫技法

967　　　　　　　　　　　　　　　109017277

**室內設計
手繪製圖必學1：**
平面、天花、剖立面圖
【暢銷增訂版】

**室內設計
手繪製圖必學2：**
大樣圖
【暢銷增訂版】

**室內設計
手繪製圖必學3：**
透視圖

室內裝修工程管理必學1：
證照必勝法規篇